U0139591

"新时代中国书画论"丛书

学术顾问（按年龄排序）

总 策 划　覃　超

执行策划　张艺兵　何　骏　卢培钊

"新时代中国书画论"丛书

新时代中国书法的传承与发展研究报告

ZHONGGUO SHUFA

◎苏士澍　◎郑晓华　◎邓宝剑

◎陆明君　◎虞晓勇　◎祝　帅

◎张瑞田　◎法苏恬

著

广西美术出版社

图书在版编目（CIP）数据

新时代中国书法的传承与发展研究报告 / 苏士澍等
著. -- 南宁：广西美术出版社，2023.1
（"新时代中国书画论"丛书）
ISBN 978-7-5494-2560-0

Ⅰ.①新… Ⅱ.①苏… Ⅲ.①汉字 – 书法 – 研究报告
– 中国 – 现代 Ⅳ.①J292.1

中国版本图书馆CIP数据核字（2022）第243660号

"新时代中国书画论"丛书
新时代中国书法的传承与发展研究报告

XINSHIDAI ZHONGGUO SHUHUALUN CONGSHU
XINSHIDAI ZHONGGUO SHUFA DE CHUANCHENG YU FAZHAN YANJIU BAOGAO

出 版 人	陈 明
统 筹	谢 冬
终 审	谢 冬
书名题字	卢培钊
责任编辑	潘海清 刘 丽
助理编辑	黄恋乔
审 校	陈小英 张瑞瑶 韦晴媛 李桂云
责任印制	黄庆云 莫明杰
装帧设计	陈 欢
美术编辑	蔡向明
出版发行	广西美术出版社有限公司
地 址	南宁市望园路 9 号
邮政编码	530023
网 址	http://www.gxmscbs.com
印 刷	广西昭泰子隆彩印有限责任公司
开 本	787 mm×1092 mm　1/16
印 张	9
字 数	75 千字
版 次	2023 年 1 月第 1 版
印 次	2023 年 1 月第 1 次印刷
书 号	ISBN 978-7-5494-2560-0
定 价	118.00 元

目 录

引　言

承古开新：谱写新时代中国书法事业发展新篇章

辉耀时代：新时代书法传承发展的时代特征

引言

　　书法，是以书写汉字表达审美意趣的艺术。书法家以毛笔为工具，以纸、墨等为媒介，以汉字为素材，创造出韵味不同、境界各异的艺术形式。除了创造美的意境，书法艺术也有诸多功能性的价值。在古人看来，书法能够呈现文章，辅翼教化；书法亦是修养身心的重要途径，可涵养气质、锤炼品格。诚如项穆所说："法书仙手，致中极和，可以发天地之玄微，宣道义之蕴奥，继往圣之绝学，开后觉之良心。"在今天，书法艺术在提升国民审美素养、发扬中华文化、沟通世界文明等方面依然发挥着重要的作用。

　　中国人原创性地将文字的书写塑造成一种极高明的艺术，留下了悠久的书法艺术传统，创造出众多伟大的经典作品。在东亚文化圈中，日本、韩国等国家也重视并发展了本国的书法艺术，如果追根溯源，他们的文字则都受到汉字书法的影响。汉字书法极高明而道中庸，它伴随着百姓的日常生活。生活中处处皆有汉字的书写，处处皆有书法之美。由于和百姓的生活相生相伴，在几千年的传统中，书法艺术凝聚了中华文化的精神特质。"文质彬彬""和而不同"……这些体现中华文化优秀品质的价值理念，同样在书法艺术上得到体现，可以说，书法艺术的审美世界和中国人的精神世界在某些方面是同构的。书法艺术是中华文化的结晶，同时也塑造着中国人的精神世界，人们通过习字陶养心性，同时接受历史上那些伟大书法家的人格感召。王羲之的放旷、颜真卿的忠义，成为激励、启迪后人的精神范式，就像他们的经典作品成为习字的范本一样。正因书法艺术具有如此特殊的文化品格与精神价值，所以历代莫不重视书法，朝廷以书取士，百姓敬惜字纸，"二王""颜柳"的传

世经典更是什袭而藏，珍护不替。晋唐以来，书法艺术远播海外，成为多民族共同的文化财富，中国书法为推动世界文化的多样化发展做出了自己的贡献。

然而，近代以来的积贫积弱以及西方文化的强势东渐，导致中国文化在近代世界"通行文化"形成过程中"缺席"和"失语"，书法艺术也经历了前所未有的危机。随着对民族文化的反省，近代有识之士将改革的目光先后投向科技、政体、文化，洋务运动、辛亥革命、新文化运动，正是中华民族一次又一次努力谋求自新自强的体现。在面对西方文化强势挑战的过程中，汉字的地位在人们的观念中一度动摇了，甚至出现了"汉字拉丁化"的呼声，本属"六艺"之一的书法由于在西方的学科体系中找不到对应的门类，其学科地位也受到了前所未有的质疑。在高等院校的学科体系中，书法学科的建立和发展也是明显滞后于其他学科的。

在新的历史时代，书法艺术面临新的挑战，也面临前所未有的机遇。汉字信息处理技术的发展，已经解决了汉字在计算机、手机等设备上的使用问题，使汉字焕发出新的生命力。然而，步入信息化时代，键盘与语音录入导致人们对书写的疏离和陌生，提笔忘字的现象司空见惯。人们对汉字的书写不再感到亲切，毛笔书写离日常应用更加遥远，书法艺术面临书写性减弱而美术化倾向增强的问题。但机遇与挑战并存。在今天，考古发掘等科学技术以及公共服务体系都有了长足的进步，传世书迹和地下书迹得到科学的发掘和整理，博物馆、美术馆的展陈让人们可以直接面对原迹，高清复制技术与互联网让人们可以无比方便地获取范本的影像或出版物。今

天的书法家面对着无比丰富的书法艺术范本，书法艺术处于一种全新的生态之中。此外，在改革开放不断深化的背景下，书法家可以吸纳、借鉴世界一切优秀文化遗产，书法艺术也有机会深度地参与到世界文明的对话中。

中华民族在实现伟大复兴中国梦的奋斗历程中，逐渐从站起来到富起来再到强起来，中华艺术振兴面临着前所未有的机遇。以习近平新时代中国特色社会主义思想为指导，深入学习贯彻习近平总书记关于文艺工作的重要论述，努力推动新时代中国书法艺术的传承与发展，是新时代赋予我们这一代书法工作者的历史使命和责任。

"书法是中华文化瑰宝，包含着很多精气神的东西，一定要传承和发扬好"，这是习近平总书记2014年5月30日视察北京海淀区民族小学时的寄望和嘱托。广大书法工作者有责任抓住机遇，应对挑战，继承并发展书法艺术，让书法艺术在传承民族文化、弘扬民族精神、培育"两创"能力、实现文化强国等方面继续发挥作用。为此，我们需要在专业教育、基础教育、社会教育各层面，大力发展、普及汉字书法，守护文化传承之命脉，提升民众书法审美素养。

我们有责任推动书法家在新的历史时代勇攀高峰，创作出无愧于民族、无愧于时代的优秀作品。同时，也应该让书法学科的理论和批评为构建具有中华民族特色的艺术学理论贡献力量，成为当代世界人文学术的重要组成部分。

我们有责任让书法艺术成为中华民族的文化名片，让世界上更

　　多的人了解、热爱书法艺术，并通过书法艺术深化对中华文化的认识，让书法艺术成为增进世界各国人民友谊的友好桥梁。

　　习近平总书记在中国文联第十一次全国代表大会、中国作协第十次全国代表大会开幕式上的重要讲话中指出"文化兴则国家兴，文化强则民族强"。广大书法工作者要深刻把握民族复兴的时代主题，以强烈的历史责任感，培根铸魂，守正创新，共同谱写新时代中国书法事业发展的新篇章！

中国书法与中华民族伟大复兴

中国书法作为一种独特的艺术形式与艺术现象，是世界艺术史上的一朵奇葩，在五千年中华文明史上有着独特的功用与突出的价值，承载着博大精深的中华文化。充分认识中国书法发展的源流、文化内涵、历史地位及近百年来的境遇和当下面临的问题与发展机遇，是保障书法传承与发展的前提，更是我们增强文化自信，传承中华文明，坚定迈向中华民族伟大复兴的动力源泉。

（一）追本溯源：中国书法与中华文化

书法是汉字的书写艺术，汉字是中华先民的伟大创造与智慧结晶。汉字的产生必然经过一个漫长的孕育与积累阶段。在分布于中华大地的各类考古学文化遗存中，有大量距今五六千年的远古时期的刻画符号，其分为抽象符号与图形式符号两类。这些符号及图形，哪些与早期文字有关联，学界多有争议，还难以说清楚，因为在其后的一两千年中，尚未有接续发展的现行汉字前身的发现。商代甲骨文是目前发现最早的成体系的文字。

汉字是中华民族文明的重要标志，也是中华文明起始的象征，所以古人将汉字的产生看作是惊天动地的神圣之事，所谓"昔者仓颉作书，而天雨粟，鬼夜哭"[1]。关于文字的起源与产生，上古文献中即有结绳说、契刻说、八卦说、仓颉造字说等，体现了先民的朴素文字观。关于汉字的起源，汉代人就有了较为客观的认识，如

1 何宁：《淮南子集释》，中华书局，1998，第571页。

陶器文字

商
甲骨文

许慎《说文解字·叙》所言："仓颉之初作书，盖依类象形，故谓之文。其后形声相益，即谓之字。文者，物象之本；字者，言孳乳而浸多也。"[1] 言明了汉字最初来源于对物象的描画。现代文字学的研究已表明，早期成熟的文字体系由一百多个独体象形符号辗转变化组合而成，描摹物象无疑是汉字产生的基础。而汉代学者总结的汉字"六书"理论，即对汉字的构造方法与规律的研究，两千余年来一直是传统文字学的津梁。1899年甲骨文的发现，开启了现代文字学的新纪元，人们对汉字的认识有了跨越性的提高，形成了科学、严密、理性的汉字构形观，也进一步证明了汉字构造所蕴含着的思维智慧。

汉字既是治国理政的前提，更是华夏先民思想进步的基石，正如许慎《说文解字·叙》所说："盖文字者，经艺之本，王政之始，前人所以垂后，后人所以识古。"[2] 张怀瓘亦云："阐《典》《坟》之大猷，成国家之盛业者，莫近乎书。"[3] 而书法是在实用的汉字基础上演进发展而来的，也可以说在古代社会，文字与书法是一种事物的两种指向：立足于应用则称之为文字，立足于审美则称之为书法。尤其在唐代雕版印刷出现以前，所有字迹都是书写者个性化的书迹，文字与书法往往是同一而无别的，大量精美绝伦的殷商甲骨文及先秦金文等，充分说明文字自产生始，即包含了中华先民对美的意识与追求。

1　许慎：《说文解字》，陶生魁点校，中华书局，2020，第 492 页。

2　许慎：《说文解字》，陶生魁点校，中华书局，2020，第 494—495 页。

3　张彦远：《法书要录》，武良成、周旭点校，浙江人民美术出版社，2019，第 129 页。

中国书法与中华文化有着最紧密的联系，这是因为：

1. 作为汉字呈现形式的书法，无疑是中华文化之根与中华文化的载体。说其为中华文化之根，是因为中华文明的发端与发展是以汉字的产生和应用为前提的。汉字同时又是中华文化的载体，即所谓"经义之本"，如果没有汉字或书法，也就无法寻觅中华文化。而汉字的构形方法与丰富的内涵，充分体现了中华先民对自然万物的认识与取舍运用，汉字创造的过程，也是形象化思维的培植过程，体现了中华先民独特的观察事物与认识事物的习惯与特点。可以说，汉字的构形及应用，在一定程度上影响了中华民族的思维方式与文化特质。中国人倾向于综合思维，善于从整体与全局看问题，追求折中与和谐，注重经验与直觉等；而西方人偏重于分析思维，考虑问题习惯从整体中把事物分离出来，追求客观与现实，注重科学与理性。中西思维方式的差异，或者说中华民族的思维方式与特点，可从汉字与书法上探求，其意义深远。

2. 中国书法是中华传统文化及哲学精神的高度体现。有学者将中国传统文化的精髓概括为四点：一是作为基本哲理的"阴阳五行"思想；二是关于人与自然关系的"天人相应"思想；三是关于处理社会人事的"中庸中和"思想；四是关于对待自身的"克己修身"思想[1]。而这四个方面在书法中都可以得到集中体现。

（1）阴阳观是中国古代最生动、丰富与朴素的辩证思想，代表了对事物的两极的对立统一认识，由此而生发的一系列书法艺术

[1] 金开诚：《中国书法艺术与传统文化》，《中华书画家》2021 年第 7 期。

辩证法的各个范畴，如黑白、大小、虚实、方圆、刚柔、粗细、疏密、巧拙、燥润、欹正、繁简、雅俗、功夫与天然等，都是书法中最基本的艺术表现与审美要求。书法的高下，就体现在应对与处理这些对立统一的矛盾体上。

（2）"天人相应"，或者说"天人合一"的思想，以尊重天地及自然规律，追求人与自然的和谐共处为核心。书法艺术始终体现这一旨向，在文字的生成与审美上，皆以自然物象为参定，可谓追天地自然之道。一方面是"书肇于自然"[1]，书法在描摹物象的基础上孳乳发展，并形成了完备的体系。而在书法演进发展至秦汉隶变而脱离了象形以后，人们仍然在追寻着自然物象的形象美感，这在古代书论中有大量体现，如"为书之体，须入其形，若坐若行，若飞若动……若水火，若云雾，若日月，纵横有可象者，方得谓之书矣"[2]。又如卫夫人《笔阵图》"横如千里阵云，点如高峰坠石……"等。这些都说明书法的审美基础源于天地及自然万物，书法追求的是物象之外的意象之美。另一方面是"书当造乎自然"[3]，即以"自然"为追求，克服人为的痕迹，回归到"自然"的境界。"书肇于自然"是"立天定人"，"书当造乎自然"是"由人复天"，区别在"天""人"关系的主次不同，但都体现了

1　蔡邕：《九势》，载华东师范大学古籍整理研究室编《历代书法论文选》，上海书画出版社，1979，第6页。

2　蔡邕：《笔论》，载华东师范大学古籍整理研究室编《历代书法论文选》，上海书画出版社，1979，第5页。

3　刘熙载：《书概》，载华东师范大学古籍整理研究室编《历代书法论文选》，上海书画出版社，1979，第683页。

战国晚期
湖北云梦睡虎地秦简（局部）
湖北省博物馆藏

尊重"天"道、天人相谐的理念。

（3）"中庸中和"思想，"中庸"非"折中"之意，其追求的是不断变动的平衡点，是对事物的度的准确把握，在这个基础上矛盾得到调和，事物趋向和谐，则为"中和"。中庸之道是儒家的处世原则，也可以说是中国人的一个实践原则。"中庸中和"思想首先反映在书法本体元素表现的准确性的要求上。在用笔上，要刚健而不霸悍，柔美而不靡弱，"百炼钢而成绕指柔"；在风格把握上，要文野得宜，即孔夫子所谓"质胜文则野，文胜质则史。文质彬彬，然后君子"。"中庸中和"思想还体现在书法审美观念上。王羲之被尊为"书圣"，王书体系书风成为中国书法史的大统，即其"不激不厉"的书法契合了"中庸中和"的思想。

（4）强调自我修身。这一思想在中国传统文化中占有重要地位，中国人认为一切从"反求诸己"开始，《礼记·大学》云："自天子以至于庶人，壹是皆以修身为本。"修身是做人之基，更是实现理想抱负的起点，"身修而后家齐，家齐而后国治，国治而后天下平"。"克己修身"在书法中的体现：一是书法本身就是传统文人修身的一种重要方式。对于大多数习书好书的传统文人而言，他们并不在意将来能否将书法写到一定的高度或成为书家（甚至有的以被称"书家"为耻），他们在意的是只有将书法写得端雅或有风姿，才能跻身于世或实现仕进的理想。更重要的是，在日复一日、年复一年的书法修炼中，他们能洗却躁心，保持执着淡定的心胸。二是传统书法观念中的"书如其人""人品即书品"等深入人心，所以自古书家就注重人格、品行及精神素质的全面提高，书

法是书家精神气格的映现。

3. 书法闪耀着艺术的哲性光辉，是中国艺术精神的集中体现。中国书法以其极单纯的艺术形式，只借助由笔、墨、纸而生发出的不同形质的点线，便可创造具有无穷张力的黑白空间与丰富意象，可谓"通三才之品汇，备万物之情状"。书法的艺术表现力与提供给人们的审美空间是无穷的，所以古人将书法视为玄妙之道。而这种"道"，既建立在功夫作用下的"技"的精熟上，也受到传统延续下的"法"的制约，同时更要有书家心性与学养的参化。书法能"技进乎道"，而书法的"道"，即博大精深的中华文化。中国书法的表现形式与性质，决定了其能成为最能代表中国艺术精神并延续数千年而日益繁盛的主流艺术形式，正如宗白华所云："中国书法是一种艺术，能表现人格，创造意境，和其他艺术一样，尤接近于音乐的、舞蹈的、建筑的构象美（和绘画雕塑的具象美相对）。中国乐教衰落，建筑单调，书法成了表现各时代精神的中心艺术。"[1]林语堂也曾说："书法提供给了中国人民以基本的美学，中国人民就是通过书法才学会线条和形体的基本概念的。因此，如果不懂得中国书法及其艺术灵感，就无法谈论中国的艺术。……在书法上，也许只有在书法上，我们才能够看到中国人艺术心灵的极致。"[2]

总之，中国书法（汉字）是中华文化之源，而中华文化又滋养

1　宗白华：《书法在中国艺术史上的地位》，载《艺境》，北京大学出版社，1989。
2　林语堂《中国书法》（标题为编者所加）一文，原文收录于林语堂《吾国与吾民》，1935 年出版。

了中国书法，中国书法是中华文化的象征与代表性符号。所以谈中华文化自信，无法舍弃中国书法。而传承与发展中国书法，不只关乎书法本身，更关乎中华文化血脉的延续。

（二）文运国运：书法与中华民族之兴衰

中华文化与中华民族的兴衰有着紧密的关系，"文化兴则国家兴，文化强则民族强"[1]。而书法作为中华文化精粹，更是民族兴衰的征候与时代气象的映现。纵观每一历史时期的书法，无不凝结着那一历史时期的痕迹，与其时代气象相契合。

商周文字遗迹主要是甲骨文、金文，另外还有少量的朱书、墨书及玉石书刻文字。甲骨文作为原始宗教仪式行为中人与神沟通的契刻书面语言，由贞人书刻，因为在坚硬的龟甲或牛骨上契刻不易，为求简趋用，人们对字形进行了线条式简化，与同时期的金文相比，字形更简约且象形性更弱，是当时特殊类型的简化字。金文主要用于宗庙祭祀的礼器题铭，是铸刻于钟鼎等青铜器上的文字。商代金文，以体现商人族徽和庙号的象形装饰文字为主，是一种重修饰的美术化象形字。西周时期金文则强化了书写性，但保留了一些以象形装饰性金文修饰字形的手法，引发了对书写美的追求与规

1　习近平总书记在中国文联第十一次全国代表大会、中国作协第十次全国代表大会开幕式上的重要讲话，2021 年 12 月 14 日。

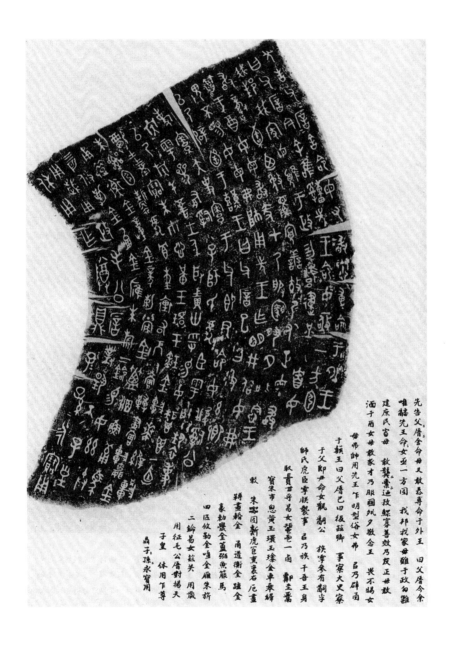

先告父厝金令母又敢卷尊令于外王　曰父厝今余
唯䋣先王令女亚一方国　我邦我家母雅于政勿雍
建庶民富母　敢龏橐迪孜鲜爵善敚乃反正母敚
洒于丽女母敚家才乃服圅纰夕敬念王　奠不赐女
母帅帅用先王乍明型俗女弗　已乃䋣寮
于�顥王曰父厝已四䋣兹䂖　事寀有嗣
于父即尹命女䋣䛴公　䟽寧参有嗣小
师氏虎臣寧朕褻事　乃族干吾王身
取贵卅寻朕褻事　已乃族干吾王身　奠主犅
宝朱市恩黄玉瓛虎䡇叀裹召厄䡇　奠主犅
轈旂勒　甬道衡金罄佩
朱靯斜金　甬道衡金罄佩
豪勒緵金䓨弥鱼蔽马
四匹攸勒金嗁金雁朱䡇
二䋣女敚关　用䕭
用征毛公厝對揚天
子里　休用乍尊
扁子孙永宝用

西周
毛公鼎铭文（局部）
台北故宫博物院藏

范，并由此而产生了笔画线条以"篆引"为特点的"大篆"书体。商周两种书法的不同，是文字形体的发展与书体演进的结果，其内在的差异源自两种不同的文化及艺术精神。商人尚鬼神，书法奇肆而千姿百态；商人又尚武，因而书法又气度恢宏，有王者之风。西周主要立足于农耕，周人日出而作，日落而息，故循守于秩序。在周人看来，天地秩序归于"礼"，人神和谐在乎"乐"，因此他们要顺应天道，靠天生存，敬天而祈求天人合一。另，周人长于以柔克刚，礼乐文化繁缛而重文饰。这些文化特质，导致了西周书法笔画对称婉曲、结构圆转揖让，并兼有图案化倾向等。

春秋以后，诸侯国各自为政，导致文字异形，文字学界根据战国时期各地域文字差异现象将当时的文字分为秦、楚、齐、燕、晋五系。五系文字都在承继商周文字的前提下各有发展。战国时期，思想活跃，百家争鸣，文化异彩纷呈，各地域的书法虽在体势风格与某些字形结构上皆有差异，反映出一些不同的特点，但在精神内涵上都与各地域文化相契合。如楚人桀骜不驯，有问鼎中原之异志，另楚居群蛮、百濮之间，有较强的封闭性，受具有原始宗教色彩的巫觋文化的影响，文字的总体风格体现为纵逸抒情、浪漫奇谲；齐国居东夷故地，傍海而居，得渔盐之利，经济较发达，观念易新，书法也走在革新的前列，以齐国为中心的齐系文字呈现具有东方色彩的风格，西汉武帝末年鲁共王坏孔子宅所得的孔壁书古文即东土文字变异的佐证。其他如燕系文字、晋系文字等，也都具有一定的地域性特征，无不与地域文化有一定的关联。

秦统一后，为使政令畅通，"车同轨，书同文"。"书同文"

先秦
石鼓文（局部）
上海图书馆藏

即统一文字，规范篆形，即今之所称"小篆"。文字的统一，保障了汉字与书法的传承一贯性，其意义深远。小篆虽是古文字的终结，后世又多以隶、楷为实用书体，但其依旧占据正体地位，应用于许多庄重场景，如重要的碑刻、题榜及碑额、墓志盖题铭等。另外，借助《说文解字》《三体石经》等的流传，历代文字学家都据此参定厘正文字，小篆对汉字构形的稳定也起到了极大的作用。

随着大众对汉字的普遍掌握与使用，人们开始追求书写效率，约从战国中晚期开始，篆书逐渐发生"隶变"。在战国晚期与秦汉之际，隶书成为最实用的书体，只不过这些早期的隶书还很不稳定，点画及结构特征多在篆隶之间，今天我们称之为"古隶"。至汉代出现了波磔突出的八分书，隶书达到高度规范成熟，而其便捷的特性也相对丧失。与隶书同时发展的草体，及汉代俗写中日渐出现的更便捷的楷书，很快便取代了八分书，占据了日常实用文字的舞台。作为历史上的盛世，汉代也是书法史上极为重要的节点，汉隶、草、楷三体书法，都形成于汉代，并且展现出生机勃勃的气象。这一时期是书法发展的关键时期，在严格的文字考试和监察制度下，出现了"善史书"现象，带动了社会化的书写活动，并催发了"翰墨之道"，书法的艺术表现与审美功能得以空前提升。

魏晋南北朝时期，是国家处于大分裂和民族大融合的一个时期，然而也是宗白华所说的"最富于智慧，最浓于热情的一个时代"，动荡的社会却诞生了灿烂的文化。这一时期的书法奇宕多姿，新面纷呈，南帖北碑，韵质争胜。南派乃江左风流，疏放妍妙，尺牍流美，"二王"垂范，后世宗仰；北派多中原古法，朴拙

东汉
《曹全碑》（局部）
上海博物馆藏

东汉
《张迁碑》（局部）
中国国家图书馆藏

率真，碑版勃兴，古质异趣，启迪当今。

隋代天下归一，南北名家荟萃，书风融合。隋代虽国祚短促，但已孕育唐楷新风。唐代国运中兴，文治武功，出现大唐气象，书法也达到鼎盛，突出体现在：一是楷书高度成熟，欧、褚、颜、柳等大家辈出，登峰造极；二是草书的表现力呈现出前所未有的气度，"颠张醉素"淋漓挥写，尽展情性。

五代战乱，书法衰落，杨凝式在佯狂避世中于书道独有会心，风标高举。北宋崇尚文治，经济发达，都市繁华，文人士大夫注重自身的人本关怀，追求书法乃娱心适意，写志抒怀。北宋书法承唐及五代余韵，亦能振拔出新，"苏黄米蔡"皆技道两进，以博学修养拓展了书法的内涵。宋室南渡，偏安一隅，虽帝王醉心翰墨，饶有风尚，书法却亦如彼时之国运，无能挽回萎靡之势。

元代政权不足百年，思想文化处于历史上的低迷期。元人南下，古人传世翰墨被洗劫殆尽，书法唯赖刻帖拓碑。赵孟頫举起复古旗帜，虽振拔一时，但未免溺于古雅，逊于生气，而其弘扬"二王"书法大统之倡导影响深远。元代有个性的书家，多在隐逸中或以书法释放着狂狷之心，或于清幽恬淡的书风中寄情。民族文化的交融使元代涌现了大量的少数民族书家，如康里子山、耶律楚材等。

明代，思想文化多有创变，书法也渐有生机。松江、吴门均为发达的地区，人文荟萃，相互陶染，故两地成为书画重镇。明代名家林立，董其昌以兼取晋唐及入帖最为纯正而独步其时。晚明社会思潮丕变，诞生了徐渭、张瑞图、倪元璐、黄道周、王铎、傅山等

一批极具个性风格的书家。

清代前期，帝王崇尚雅文化，康熙尚董其昌书风，乾隆重赵孟頫书体，董、赵书法成为时尚的帖学主流。乾嘉之学倡兴，考经证史及研究文字之学所需，引发金石学之兴盛，访碑传拓成为时尚，而时人尤重汉碑，遂带来了篆隶倡兴。道咸以后国运困厄，书法帖学式微，人们开始寻求新的书法审美寄兴，北碑进入人们的视野。古代无名氏书写的文字遗迹成为碑学的主体，其骨血峻宕，新质异态成为人们取资的趋尚，亦昭示着国人穷则思变的精神寄托。

综上所述，在中国历史上，书法与中华民族之兴衰有着紧密内在的联结。正如习近平总书记在第十次全国文代会上的重要讲话指出，"文运同国运相牵，文脉同国脉相连"，文化兴盛，思想昌明，社会才具有凝聚力，国家才能兴旺发达。从另一方面说，书法作为古代文人须臾不能脱离用来修身养性的一种特殊技艺，更是书写者精神风貌的体现，而人的精神气格亦是国家与时代气象的表征。

需要反思的是，中国历史的长河中，各朝代都始终没有抛弃或舍离汉字与书法，汉字与书法依旧是各方治国理政与生活须臾不能脱离的工具。如魏晋南北朝时期，战争频仍，政权更迭，但无论是中原文明腹地还是偏远荒凉边陲的文字遗存，都展示出文字结构与风格式样的高度一致。也就是说，中华民族在几千年的延续发展中，始终能维持多民族的大一统局面，与汉字即中国书法的统辖使用是分不开的。可以说汉字是促进民族融合最基础、最有效的媒介之一。

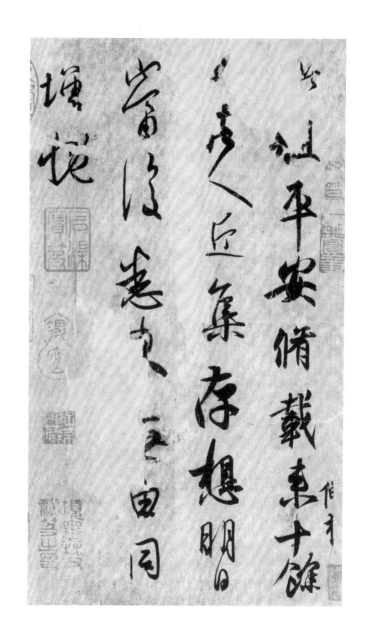

东晋
王羲之《平安帖》
台北故宫博物院藏

元
赵孟頫《心经》（局部）
辽宁省博物馆藏

（三）百年回眸：世纪书法之殇

中国书法在中华文化数千年的浸润与洗礼中，成为中华文化艺术的瑰宝。然而近代以来，中国书法屡遭重创，曾濒临危机，难以为继。十八世纪六十年代，欧洲第一次工业革命开始，中国正当"康乾盛世"。而此后的一百多年，清政府狂妄自大，故步自封，闭关锁国，使中国的发展大大迟滞于西方国家，从世界第一强国的地位上滑落下来。鸦片战争以来，西方的坚船利炮，打开了中国紧闭的大门，西方文化思潮涌入中国。随着西学东渐，中国的传统文化受到剧烈冲击，而作为中华文化之本的汉字与书法，首当其冲，一度处于生存危亡的边缘。

五四运动及新文化运动前后，抱有爱国情怀的有识之士，反思中国落后之因，把振兴中华的主张与汉字改革的要求联系在了一起，提出汉字文化和汉字本身所存在的问题，揭开了汉字改革的序幕。自此，汉字改革经历了几代人一百余年的不懈探索，无数人参与其中。汉字改革运动的实质内容，主要包括了汉字简化与汉语拼音化两种交织并进的革新运动。汉字简化运动主要内容是提倡简体字、精简汉字字数，另外还提出了新形表音字的设想（这方面有两种情况：一是新形声字的尝试，二是音节汉字的尝试）。汉字简化并不触及汉字体系本身，无疑属改良性质的运动，因为汉字在发展的历史长河中，一直处于不断简化的有机调节中。汉语拼音化运动主要经历了从教会罗马字到国语罗马字和拉丁化新文字、从切音新字至注音字母这样一个交织并进的过程。国语罗马字和拉丁化新文

清
王铎《五律诗》
故宫博物院藏

字，是新中国成立前中国人自己创制的两个方案，虽各有不足，但积累了经验，并为新中国成立后所推出的汉语拼音方案作了先导。相对于汉字简化运动，拼音化运动更为激进与猛烈，有相当一部分人片面地认为汉字难学、文盲众多是导致科技文化落后的主要原因，同时也受到教会罗马字的启发，意识到拼音文字对于识字教育的重要，从而主张汉语走拼音化改革之路，当时社会出现了废除汉字的强烈呼声。钱玄同在1922年《国语月刊》的《汉字改革号》上发表的《汉字革命！》一文中声讨汉字，称"汉字的罪恶，如难识、难写，妨碍于教育的普及、知识的传播"，其又在《中国今后之文字问题》一文中，不但提倡废弃汉字，还激烈地欲弃汉语[1]。在当时，有相当一部分文化界和社会知名人士都持此类观点。文化精英们爱国心切，在刚接触到西方思想文化时将中西发展的差异推咎于汉字，这是时代的局限。

中华人民共和国成立以前，有许多学者投入汉字简化或汉语拼音化运动中，使社会上出现了颇多的各种简体字及汉语拼音化的字书。当时的国民政府成立了相应的机构，并出台了一些推行措施。中国共产党领导下的解放区及民间，也对汉字改革进行了探索，注重推广使用简体字。中华人民共和国成立伊始，汉字改革即全面展开，国家设立了领导汉字改革的专门机构，制定了汉字改革的总方针，毛泽东主席对汉字改革多次作了指示。1956年1月国务院正式公布《汉字简化方案》，1964年5月中国文字改革委员会编制

1　1918年4月15日《新青年》第四卷第四号。

的《简化字总表》出版，其收录的文字成为我们现在使用的标准汉字。聊可欣慰的是，最终汉字没有走拼音化的道路，避免了被斩除的命运，可谓历史的客观选择。

近几十年来，随着国际文化交流的深入与科技的发展，人们愈来愈认识到了汉字的优越性。汉字不仅字形能表意，键盘及语音录入的效率高于西方拼音文字，而且字形美观，形成了魅力无穷的书法艺术。在汉字繁简字形键盘输入的效率已无差异的情况下，人们进一步反思简化汉字的得失。我们应该充分认识简化汉字在固定时代下产生的必然性，并肯定其在文化教育普及及提高工作效率上所起的巨大作用；同时也要正视汉字简化带来的一些问题，如部分简化字破坏了原有字形的表意或表音作用，给汉字增加了基本的构形单位，增加了一字多音的现象，将意义有可能混淆的字合并成了一个字。所以简化汉字实行以来，在古籍出版及某些人文学术著作中仍可使用繁体字，这是颇理性的权宜之举。

从书法的审美角度而言，绝大多数简化字无疑要逊于简化前的繁体字，简化字也在很大程度上减损了书法传统的继承（有些简化字是采用了传统书法中的古简体字，则另当别论），所以当代人们约定俗成地定下了书法使用繁体字的普遍惯例。而国家充分尊重书法艺术，明确规定书法艺术可不受简化字限制，允许沿用繁体字。从书法创作的繁体用字习惯的角度而言，我们不得不承认，简化汉字给中华人民共和国成立后出生的书法爱好者与书法家学习书法带来了一定的障碍，当代书法作品中多有错字出现，无疑是简化字的识字与应用体系所导致的。

　　而与汉字改革运动并行的白话文运动，也对书法产生了较大影响。在数千年的封建社会中，文言文是通行的书面语。而五四运动后，这种局面扭转了，文言文退出日常使用，成为故纸堆里孤寂的传统文化的守望者，国语逐渐口语化，白话文成为法定正规通行的书面语言。书法产生、发展于传统的文言文表达方式，白话文的语言表达不如文言文简切含蓄且富于想象力，难于营造书法的意境。另外，书法是汉字与文辞音律的综合体，书写的节奏，更与古代诗词文赋的音律相通相连，这也是当代书家创作内容时多回避白话文而偏爱古诗词的原因。而在白话文教育模式下成长的当代书家，对文言文的隔膜，使他们在书法艺术的语言表达情境上遇到了一定的障碍。

　　再者，随着日常书写工具由毛笔变成了硬笔，左起的横行书写取代了右起的竖行书写，书法逐渐丧失了其实用功能，也脱离了日常书写的孕化机制。而十年文化严重灾难使传统文化受到极大摧残，中华文脉在一代人中曾一度濒临断绝。

　　从学科建设上来说，新文化运动以来，我国学科体系是在西学体系影响下建构的，书法作为中国独有的特殊文化艺术现象被边缘化，一度没有一席之地。二十世纪五十年代末，书法才被个别美术院校列附于国画体系中。新时期以来，伴随着文化复兴，社会出现"书法热"现象，书法学科陆续在各高等院校开设发展起来。虽然在国家标准学科分类体系中书法一直隶属于艺术学，但实际上，书法专业在各高校附设于艺术、文学、哲学、社会学等不同学科门类中，暴露了诸多问题。而随着书法学科地位的提升及学科关系的理顺，一系列学科发展规划、规范管理等也亟须落实与探讨。

东汉
《西狭颂》（局部）
中国国家图书馆藏

一百多年来，中国书法在新旧社会的激烈动荡与变革中屡遭重创，到了改革开放之后，日新月异、高速发展的现代社会，让书法的社会文化生态发生了巨变，传统书法正经历着前所未有的时代嬗变，书法从实用书写走向"纯艺术"，从传统的书斋品味转向展厅视觉审美，并遭遇现代与古典两种语言体系的困境。近几十年来，书法在时代嬗变中激流勇进，在许多方面有了跨越性的发展，尤其是中国书法家协会举办的一系列书法大展及人才培训、学术研讨等活动，促进了当代书法的总体创作水平及理论与审美认识的空前提高，一大批既有深厚传统功力又有艺术个性的年轻书家脱颖而出，当代书法展现出广阔的发展前景。中国书法在经历了百余年的动荡磨砺后，如凤凰涅槃浴火重生。

（四）文化自信：中华民族伟大复兴的精神支撑及其在书法上的体现

纵观人类历史的长河，无不闪耀着中华文明的光辉。十五世纪初郑和的舰队下西洋，十五世纪末哥伦布才踏上航海之路。在十九世纪以前的几千年人类文明发展史上，中国始终走在世界各国的前列，并且最先开启了开放之旅。鸦片战争以前，中国始终是经济体量最大的国家，中国近几十年来的高速发展，也充分说明了中国的内在社会动力与文化优势，世界发展越来越趋向于东方文明的价值体系。党的十九大报告指出："文化是一个国家、一个民族的灵

魂”“中国特色社会主义文化，源自于中华民族五千多年文明历史所孕育的中华优秀传统文化”。中国书法作为中华文化的象征与代表性符号，对坚定文化自信，丰实中华民族伟大复兴的精神支撑，有着突出的作用与独特的意义。

其一，在全球化进程不断推进、国际互联网和信息技术高度发展的趋势下，不同国家与民族的文化交流不断深化，人类文明将会在多元文化的共融中发展。但西方某些国家在强权政治理念下，以其强势文化侵蚀与改变着其他国家的文化传统。如果一个国家与民族的文化萎缩或消亡了，其精神命脉也就萎缩或消亡了，或者说，如果一个国家与民族失去了文化的主体性，其独立性也即丧失了。所以要保持清醒的文化主体意识，维持中华文化的独特性，要从全球文化战略的高度来认识传承与弘扬中华文化及中国书法，加强交流互鉴，创新书法艺术的交流方式，丰富交流内容，充分展现中国书法的文化内涵与艺术魅力，彰显中国审美旨趣，使书法在融入国际文化价值体系中，传播当代中国价值观念，展现中国形象，讲好中国故事。

其二，汉字与书法是中华文化的载体，离开了汉字或书法，也就无法寻觅中华传统文化。在科技高速发展的现代社会，键盘及语音录入普遍代替书写，提笔忘字的情况颇为普遍，群体性的汉字生疏感将愈加突出，这无疑会给人们亲近传统文化增加障碍。要革除这一弊端，就要加强汉字书写，而提倡书法无疑是一个一举多得的方式与途径——不仅能使人得到艺术的陶染与享受，而且能使人在书法临摹训练与自我书写中，巩固对汉字的记忆，提高对汉字字义

与内涵的认知。因为书法保留了文字发展史上每一阶段的字形样式与风格，篆隶草楷行皆备，通过书法人们既能了解小篆以上的古文字构形及字源构意，又能知晓隶变后今文字的演变规律与碑帖中的大量异体字及俗写字，知晓这些知识是深入研究历史文献、了解传统文化的前提与基础。而书法的临摹，本来即还原与古贤对接的过程，是亲近传统文化的理想途径。

其三，在迈向中华民族伟大复兴中国梦的新时代征程上，书法承国运之鼎盛，应展现出新时代的精神气象。艺术当随时代，亦当表现时代，否则就减损或失去了艺术的价值与意义。当代书家要把握为人从艺的方向和坐标，追求高远深邃的艺术人生，要"心系民族复兴伟业，热忱描绘新时代新征程的恢宏气象""要树立大历史观、大时代观……把握历史进程和时代大势……唱响昂扬的时代主旋律"[1]。一方面要在书写内容上多加入一些切合于时代的元素，而不是一味地抄写古代诗词。书法创作要寄情于当下社会，要融入新时代发展的大潮中，深切地体察、感悟时代脉搏的律动，立时代潮头，"以文弘业、以文培元，以文立心、以文铸魂"[2]，用凌云健笔礼赞伟大时代。另一方面要塑建与引领时代书法风尚，形成追求书法高境界、大气象的格局。在提倡书法风格多元化的前提下，书法创作者要寻求书法这一传统艺术形式在当代的灵魂重铸。书法创作者不能只囿于个人偏爱的情调与趣味，要投情于时代的现实感

1　习近平总书记在中国文联第十一次全国代表大会、中国作协第十次全国代表大会开幕式上的重要讲话，2021 年 12 月 14 日。

2　同上。

悟，在盛世中国与民族复兴的大潮中，守正创新，陶铸书法气象，"以更为深邃的视野、更为博大的胸怀、更为自信的态度"[1]进行艺术表现。而堂皇正大、刚健敦厚、雍容浑穆、淡定超拔等这些代表中华哲学文化内涵与中华民族精神意蕴的书风，应成为一种审美主流，并承担起感化与激发人民群众精神意志的作用。

　　总之，新时代的书法须在普及与提高两个方面同时发力。"普及"则涉及基础教育与社会大众。在书法实用功能日渐式微的情况下，书法工作者只有坚守人民立场，才能使人民群众更广泛地亲近与热爱书法艺术，才能使书法获得肥沃的生长土壤。"提高"即培养与造就高水平的专业队伍与人才：既要正视社会文化生态的变化给书法发展带来的一些问题，认识当代书家在国学修养上的缺失而导致的书法人文内涵的贫乏，从而引导书家沉潜治学，艺文兼修；同时又要充分看到当代书法具有的优势与因素——各大馆藏机构的开放，数码科技的发达，传世经典及出土材料的丰富等，这些条件是历史上任何一个时期都不具备的，而学科的发展与专业人才的培养机制等更是令人期待。新时代书法的发展既承载着历史的重负，面临诸多挑战，又具有前所未有的优越条件与发展机遇。中国书法在高扬文化自信、迈向中华民族伟大复兴的征程中，必将不辱使命，发挥出独有的作用。

1　习近平总书记在中国文联第十一次全国代表大会、中国作协第十次全国代表大会开幕式上的重要讲话，2021 年 12 月 14 日。

唐
冯承素《摹王羲之〈兰亭序〉》（局部）
故宫博物院藏

永和九年歲在癸丑暮春之初會
于會稽山陰之蘭亭修稧事
也羣賢畢至少長咸集此地
有崇山峻領茂林脩竹又有清流激
湍暎帶左右引以為流觴曲水
列坐其次雖無絲竹管弦之
盛一觴一詠亦足以暢叙幽情
是日也天朗氣清惠風和暢仰
觀宇宙之大俯察品類之盛
所以遊目騁懷足以極視聽之
娛信可樂也夫人之相與俯仰
一世或取諸懷抱悟言一室之內
或因寄所託放浪形骸之外雖

承古开新：谱写新时代中国书法事业发展新篇章

虽然由于多方面的原因，在一定的历史时期，书法在学术、学科等层面遭遇了一定的发展困难，但书法自身潜藏着顽强的生命力，在民间也有广泛的群众基础，当历史机遇到来的时候，这些潜力就会瞬间爆发出来。二十世纪七十年代中期，中国历史发生了重大转折，传统文化复兴大潮席卷全国，中国书法的发展进入了万物复苏的春天。1977年6月，由郭沫若先生题字的《书法》杂志试刊，该杂志的刊行是当代书法发展的一个关键节点。此后，全国性与地方性的书法活动层出不穷，形成了全国性的"书法热"。例如，1979年7月，《书法》杂志举办了"全国群众书法竞赛活动"，参赛者十分踊跃。1980年5月，"全国第一届书法篆刻展览"在沈阳开幕。乘此春风，在中国文联的领导下，1981年中国书法家协会成立，并于1982年创立了《中国书法》杂志。1986年9月，河南省书法家协会在中国美术馆举办了"河南中青年书法家15人墨海弄潮展"，此展在全国引起了很大的反响，"中原书风"成为当时书坛的重要话题。1986年10月，中央电视台举办了"全国电视书法比赛"，这种借助媒体影响力推动书法艺术的活动形式，在当时也属首创。1987年，《书法》杂志举办了"当代中青年书苑撷英评比会"，此次活动推出了一批书坛新锐，而今这批新锐中有很大一部分已成为当代书坛的名家骨干。

中国书协自成立以来，定期举办各类全国性书法展和书法理论研讨会，这些活动对于推动当代书法创作、书学研究和书法教育的发展，起到了重要的作用。在四十年的发展中，书法专业工作者和书法爱好者队伍日益壮大，高等书法教育形成了庞大的规模。通

过艺术实践与理论研讨，人们不断明确了中国书法的发展道路和审美方向。2017年10月18日，习近平总书记在党的十九大报告中作出了"中国特色社会主义进入了新时代"的重要论断。那么，新时代中国书法事业应该从哪些方面入手，又需要采取哪些新的举措？这是摆在书法工作者面前的一项重要课题。要谱写好新时代中国书法事业发展的新篇章，必须深刻领会习近平总书记在文艺工作座谈会、全国教育大会等会议上的重要讲话精神，明确新时代文艺与教育发展的理念。文艺最能代表一个时代的风貌，对于新时代中国书法的发展，应从以下两方面加以思考：第一，从书法艺术的特点与规律出发，深入发掘书法记言录史、立德育人、审美冶性的传统功能。书法源于汉字的实用书写，进而升华为表达独特审美意趣的国粹艺术，并具备了诸多功能性的价值。在中国书法的发展历程中，实用与审美两项功能相互促进，互为支撑，奠定了书法在中国文化中独一无二的地位。新时代书法的发展必须从传统中汲取养分，借鉴经验。第二，面对新时代的发展需求，书法工作者应深入思考书法的使命，积极拓展书法的社会文化功能，陶铸时代审美，创造精品力作，勇攀新时代书法艺术的高峰。

当代

舒同　题《书法》杂志编辑部

（一）大力加强中小学书法教育，提高学生的汉字与审美素养

书法发展的根基在于书写教育。自古以来，汉字的认知与书写便一直是学子的必修课。1902年以后，清政府陆续颁布了《钦定学堂章程》和《奏定学堂章程》，书法学习被纳入"小学堂"的教育科目之中。民国时期，政府对于学校书法教育的具体内容及目标均有详细的规定。近十余年来，中小学书法教育发展迎来了全新的局面。教育部先后发布了《教育部关于中小学开展书法教育的意见》和《中小学书法教育指导纲要》，这两份文件明确了中小学开设书法课的意义，并就课程的系统性设置、教材的规范性编写等提出了提纲挈领的要求。2018年8月和9月，习近平总书记在给中央美术学院八位老教授的回信和全国教育大会的重要讲话中，强调了美育在学生素质教育中的重要作用。基于此，2020年10月13日，中共中央、国务院印发了《深化新时代教育评价改革总体方案》，2020年10月15日，中共中央办公厅、国务院办公厅印发了《关于全面加强和改进新时代学校美育工作的意见》，这两份文件指出了书法在国家文教战略中的重要地位，明确了新时代书法教育的方向。但与国家总体部署相对照，并结合当前中小学书法教育的具体情况，我们认为还存在着不少亟须疏导与解决的问题。例如，目前并不是全国每一所中小学都能保证开设书法课；教授书法课的教师也不一定是受过专业教育、具备严格资质的专职人员；对于开设书法课程的学校，国家还需提供有力的硬件保障支持；等等。

　　通过较广泛的调研与相关数据的分析，我们认为当前中小学书法教育最突出的问题有三个：第一，专业书法师资缺乏，持有书法专业学历证书的教师比例过低，在岗教师存在着所学专业与所教课程不一致的情况，书法教师的整体专业水平亟待提高。因此，提高书法教师上岗门槛，通过各类培训计划（如"国培计划""翰墨薪传·全国中小学书法教师培训项目"等）提升书法教师的专业素养是当务之急。第二，中小学书法发展存在区域性结构问题。确保东部与西部、城市与乡村的书法教育呈均态发展，这是我们今后工作的重点之一。第三，中小学书法教育者对书法教学中的重点问题认识不够。当前教育部明确提出书法课归属于语文课程。在今后较长的时间内，中小学书法教育工作者应重点研究在语文课的框架内，如何提升学生的汉字与审美素养。此外，教什么，怎样教，都是需要深入研讨的核心论题。

　　希望在不远的将来，在教育部和中国文联的指导下，我国能够构建起完备的中小学书法教育质量评价体系，建立起一支数量充足、质量优良、有正式教师岗位编制、工作稳定的书法师资队伍，充分满足全国每一所中小学都开设书法课的需求；在此基础上，学生的书法审美和汉字素养得到明显提升；书法教师均来自专业院校，且具备严格的任职资质；与其他学科相比，书法学科的地位得到明显提升，中小学书法教师成为一种具有高认同度的职业；高校与中小学之间形成联动培养机制，通过这一机制，专业院校的优秀书法人才得以高效地输入中小学。

东汉
《熹平石经》残石（局部）
故宫博物院藏

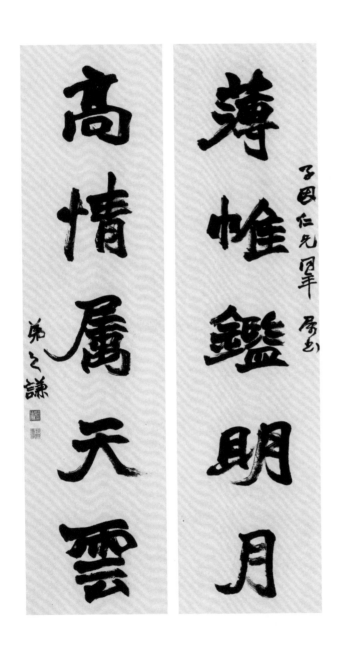

清
赵之谦《行楷薄帷高情五言联》
浙江省博物馆藏

（二）加强高等书法教育，持续扩大专业人才队伍

自1963年陆维钊等在浙江美术学院创办书法篆刻科以来，中国高等书法教育已经走过了近六十个年头，并且形成了相当大的规模。据《中国高等书法学科发展现状、问题及述评》一文统计，至2022年，国内招收书法本科的高校有145所，招收书法硕士研究生的高校有81所，招收书法博士研究生的高校有17所。从院校类别来看，涵盖了综合、艺术、师范、理工等各种类型，可谓规模庞大，培养体系完备。在人才培养方面，这些院校从自身的特点出发，设立相应的专业与方向，为全国教育文化行业输送了大批专业人才，较好地服务了社会。尤其值得一提的是，自2011年教育部正式下发《教育部关于中小学开展书法教育的意见》以来，经高等教育培养成长起来的书法专业人才，无疑成为中小学书法师资的主力军。可以说，中国高等书法教育经过了这近六十年的发展，不仅守护了书法的传统，更为书法艺术未来的良性发展储备了人才。

自二十世纪九十年代以来，由于国家学科建设的发展，书法学科的地位已有所改善。例如在2011年以前，艺术学原本是文学门类下的一级学科，书法是从属于文学门类的一个专业方向。2011年，国务院学位委员会、教育部颁布了新的《学位授予和人才培养学科目录（2011）》，艺术学首次从文学门类中独立出来，成为第13个学科门类，书法学由此成为从属于美术学一级学科的一个专业。2021年12月10日，国务院学位委员会发布了《关于对〈博士、硕士学位授予和人才培养学科专业目录〉及其管理办法征求意见的

函》，其中"美术与书法"被列为一级学科。这次学科目录的调整，极大提升了书法的学科地位，是高等书法教育的历史性跨越，对于书法的传承与发展将产生深远的影响。

新时代高等书法教育需推进以下六项工作：第一，深入讨论高等书法教育的学科发展模式，探索分类建设，明确专业人才的培养目标，持续扩大专业人才的队伍。陆维钊曾提出，浙美书法篆刻专业的培养目标就是专职书法家。在老一辈书家看来，书法家和学者是不分家的，一位专职书法家必须具备良好的文化学术素养。而至今日，由于专业的细分和教育自身的问题，书家自身的文化修养已然成了短板，于是"学者型书法家"的概念应运而生。然而，当代所谓"学者型书法家"并不多见，于是出现了擅长学术研究的专家，创作技能并不与之相符，创作能力较强的高手，学术素养又往往薄弱的尴尬局面。所以，在尊重高校各自艺术、学术传统的基础上，探讨出几种适应新时代形势需要的高等书法教育发展模式就显得尤为重要。教育的重要目标之一在于人才的培养。在2021年9月27日至28日召开的中央人才工作会议上，习近平总书记指出："要培养造就大批哲学家、社会科学家、文学艺术家等各方面人才。"在新时代的高等书法教育中，我们更要把专门人才的培养放在首位，依据实际情况，制定相应的人才培养计划，持续扩大专业人才的队伍。其中适应国家美育需求的师资、能够反映时代审美的优秀创作者和深入传统书学的研究者，这三类人才将是高等书法教育的重点培养目标。第二，攻克重大课题。尽管高等书法教育已经发展了半个多世纪，但其中依然有不少亟须解决的重大学术问题。

例如，书法的评判标准、传统笔墨与当代审美、传统书学的框架性构建等。解决这些问题，不仅可以推动当代书法的发展，对于进一步明确书法学科的专业方向也具有重要意义。第三，在中国书法家协会举办的展览中，充分发挥高等书法教育的理论研究与学术批评作用，强化创作与学术互融共生，促进当代书法事业健康可持续发展。第四，完善高等书法教育与基础书法教育的对接。书法美育师资的培养是今后高等书法教育的一项重任。基于此，在具备相关优势条件的高校（如师范类院校），可以增设具有针对性的师范类培养方向；而不具备相关条件的高校，则可以通过校际资源整合的方式，进行联合培养。第五，高校与中小学之间应该形成联动培养机制，让中小学参与到高校书法人才的培养中来。第六，加强高校书法鉴赏类公共课的开设。《关于全面加强和改进新时代学校美育工作的意见》指出："高等教育阶段开设以审美和人文素养培养为核心、以创新能力培育为重点、以中华优秀传统文化传承发展和艺术经典教育为主要内容的公共艺术课程。"从目前掌握的情况看，高校书法鉴赏类公共课的开设并不普遍，大多集中在有书法专业的高校。书法美育的实施，不仅在于中小学生，高校学生与社会群体同样是关注的重点。教育部门应出台相关政策，加强高校书法鉴赏公共课的开设。此外，高校书法工作者还要有针对性地编写通识性书法公共美育教材，进行专门研讨，制订教学目标与计划。缺乏书法师资的高校，可以探索在中国书法家协会指导下的校外师资与专业教师相互配合的"双师型"教学模式。

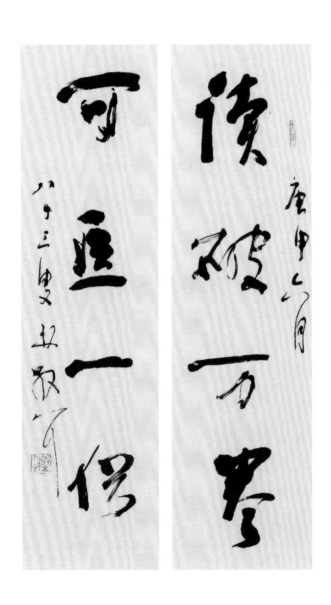

近现代
林散之《读破可医对联》

（三）加强社会服务，为各行各业书法爱好者成长提供平台

时代的文化需要引领，更要扎实落地，而书法工作者只有扎根于人民群众，才能真正了解人民的诉求。加强书法的社会服务功能是美育工作的一项重任，更是新时代书法发展的重要基石。中国书协和各级书协可以充分发挥服务职能，通过多种形式的活动，丰富人民群众的精神文化生活，为各行各业书法爱好者学习、交流、展示书法搭建平台。具体措施如下：

第一，加强社会培训，提升大众书法审美鉴赏力。多年来由中国书协和各级书协组织的书法展大赛活动，投稿者占比更大的还是各行各业的书法爱好者。他们执着地爱好书法艺术，但由于种种原因，得不到优质的书法教育资源。要打牢书法的群众基础，就必须强化各级书协与高校的社会服务功能，灵活运用各种形式，开展多层次的社会书法培训。专家系统性授课能够为书法爱好者传授正确的方法与理念；书法创作高手在群众性书法展上的现场点评，可以让书法爱好者明白书写的技巧；而社区书法赏析小讲座，又能让群众从书法艺术中获得美感的陶冶，帮助其提升自身的书法审美鉴赏力。第二，关注中老年群体对于书法的需求。在书法爱好者中，中老年是一个数量庞大的群体。在这个群体中，有些人长年爱好书法，具有一定的基础；而更多人则为老年初学者，他们将练习书法作为老龄生活的精神寄托。各级书协要发挥自身的职能，支持基层书法组织和群众性书法活动，并通过创办老年大学、编写专用教材

的方式，满足中老年群体对于书法的需求，促进书法艺术的普及与提高。第三，延伸服务手臂，为基层一线书家、西部书家和新文艺群体书家的成长搭建舞台。当前，在城市与乡村、东部与西部（有些西部地区，因为历史文化传统的影响，尽管经济不太发达，但书法却很兴盛，如甘肃），其书法发展存在着一定的差别，而广大新文艺群体书家也缺乏相应的成长平台。中国书协要发挥自身的职能作用，向基层和西部倾斜，协调省际书协之间的"结对子"帮扶交流，加大对基层一线书家和新文艺群体书家的选拔力度，为他们的成长提供平台。第四，充分发挥博物馆的功能。各级博物馆拥有丰富的书法资源，习近平主席在巴黎联合国教科文组织总部的演讲中指出："让收藏在博物馆里的文物、陈列在广阔大地上的遗产、书写在古籍里的文字都活起来。"让古代优秀的书法遗产，真正在广大书法爱好者面前"活"起来，成为他们长见识、获真知、促成长的重要资源，这是各级博物馆今后须要努力推进的工作。

（四）加强书法审美普及，提高全社会书法审美水平

中国古代的书法人才多为政治、文化精英。隋唐以后，书法成为科举、选官制度中的一项重要内容，书法与政治精英、文化精英更是形成了密不可分的关系。这些政治、文化精英是书法作品的创作者、收藏者和品评者，是书法审美的引领者，所以德国学者雷德侯把中国书法称为"精英的艺术"。但是二十世纪以来，由于社会

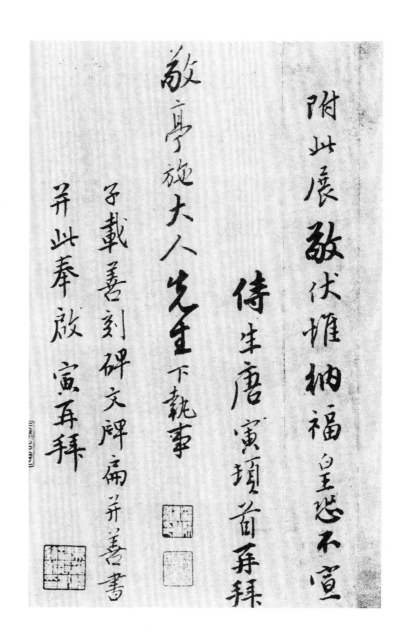

明
唐寅《致施敬亭札》（局部）
上海博物馆藏

唐
颜真卿《大唐中兴颂》（局部）

环境的变化、学科专业的细分，书法已经从传统社会中的精英艺术变为现代社会中的大众艺术。这是一次重要的历史性变迁，它所带来的影响不仅表现为从事书法者身份的变化，而且也反映在大众书法审美鉴赏力的缺失上，主要体现在以下三方面：

第一，受到经济飞速发展、西方文化剧烈冲击、人际交流模式全新变化、中小学书法课基本停滞（2011年以前）等多重因素的影响，人们对于汉字书写越来越陌生，对于书法的功能与价值缺乏清楚的认识。许多人对于书法价值的认识带有强烈的功利主义色彩，准书法美盲大量存在。第二，汉字素养的缺失。书法艺术依托的是汉字形体及其文化，汉字素养是书法审美鉴赏的基础。从当前媒体曝光的种种不良现象看，大众明显缺乏汉字基本常识，而有些网络事件也说明了大众对待汉字的态度亟须纠正。第三，书法评判标准模糊不清。在当今大众眼中，书法的门槛很低，似乎谁都能写上几笔。这种情况很像摄影，只要有照相器材，拍出来的就是作品。我们在调研中经常可以听到这样的疑问：书法艺术与普通汉字书写如何区分，区分的标准又是什么？这是影响大众书法审美鉴赏的一道重要屏障。

加强书法审美的普及，提升大众的书法审美鉴赏力，是新时代书法工作的一个重点。要做好这项工作，需从两方面着手：其一，倡导"大书法"理念，强化书法的社会功能。书法的展现不应该仅仅局限在展厅，我们须将应用性汉字书写（如电脑字库字体）也纳入进来，要充分认识到书写审美对于全民族精神文明提升的大作用。落实"大书法"的理念，须发挥政府相关职能部门与书法业界同频共振的作用，引领高雅的书法审美。其二，开展书法审美与书

法标准的学术性大讨论，在坚持多元化的基础上，把牢书法审美的高雅格调关，并将具有共识性的成果，推广到中小学书法教育、高等书法教育和社会书法培训中去。

（五）加强基础理论研究，为新时代书法艺术事业可持续发展提供学术支撑

书法理论是对书法艺术规律的总结。自东汉末以来，经过一两千年的发展，中国书法理论形成了严密的体系与独特的范畴，体现了中国文化的深厚底蕴。书学文献浩如烟海，概念繁复，其中还有许多亟须深入探索的领域。从新时代书法发展的需求看，重点工作有以下三个：

第一，书法评判标准的研讨。近年来，各类媒体曝光了种种书法乱象，让大众对书法的评判标准产生了质疑。书法理论界如不对此进行深入研究与探讨，不仅会阻碍大众书法审美的提升，还会影响到新时代书法事业的可持续发展。书法有其独特的艺术属性，受不同历史时期文化环境的影响，形成了丰富的艺术风貌。要深入阐释书法评判标准的问题，须具备四项基本条件：其一，明确书法标准的研讨是一项学术性很强的工作，其中不能掺杂任何非学术性的因素。其二，书法艺术的评判根植于中国古典美学，只有深入理解中国古典美学的特殊性，才能对书法做出切实的评价。其三，评价者需充分认识汉字实用书写及规范汉字书写的相关特征，并能辨析

西晋
陆机《平复帖》
故宫博物院藏

规范汉字书写与书法艺术之间的关系。其四，在书学文献中，古人对于书法的评判已通过若干概念范畴呈现出来，但学界对于这些概念范畴的研究，尚存较大的发展空间。如何以经典作品为参照，回归本初的理论内涵，剔除后人的误读，尤为关键。

第二，书法功能的价值性思考。孙过庭《书谱》云："讵若功宣礼乐，妙拟神仙。"在中国传统文化中，书法之所以传之久远，是因为其功能强大，能记言录史、立德育人、审美冶性等。书法事业要迎来新的发展，须对书法的传统价值加强研讨与发掘，弃粗存精，让其与书法创作密切结合。同时，还应在遵循艺术规律的基础上，思考书法新功能的拓展，为新时代书法的发展扎牢大众基础。

第三，当代书法评论话语体系的构建。在古代，书法批评自成体系，诞生了经典的书法批评范畴。当代书学研究者要充分总结古代书学的成果，思考当代书法评论话语体系的构建，"不套用西方理论剪裁中国人的审美"，利用各种舆论阵地，开展有高度、有温度、有锐度的书法批评，让书法批评成为新时代文艺的风向标。

（六）实施人才工程，造就一批德艺双馨的艺术家

书法的传承依靠人才的培养，实施适应新时代书法发展需求的人才工程至关重要。苏轼云："古之论书者，兼论其生平，苟非其人，虽工不贵也。"历观中国书法史上的名家巨匠，无不具备人格与书品俱佳的特点。在新时代，坚持德艺双馨的书法人才培养标

准，不仅有助于继承崇德尚艺的书法传统，更有助于培育文艺界的正风正气，为社会主义精神文明建设贡献力量。

政府相关职能部门和各级书法家协会要努力营造有利于艺术人才成长的环境，在艺术资源分配体系、评价机制、奖励制度等方面做好设计，建立健全以道德修养、文化传承、艺术质量、创新能力、职业操守为主要内容的书法人才培养体系。修订相关制度与办法，实施"德艺双馨"书法人才工程，组织开展各级中青年文艺工作者德艺双馨评选表彰活动。通过实施这一人才工程，不断发现、培育、推出、宣传优秀书法工作者先进典型，建设一支德艺双馨、艺文兼备的书法专业队伍，为书法界营造崇德尚艺、奋发有为的良好氛围。

同时，文联书协相关部门要加强书法行业作风建设，充分发挥职业道德建设委员会的职能作用，大力宣传书法事业中的真善美，坚决抵制与打击各种艺德败坏、损坏书法艺术形象的不良现象，引导广大书法工作者自觉做先进文化的践行者、社会风尚的引领者。

（七）加强国际交流，推动不同艺术经验互鉴

书法是中华文化的重要标志，著名华人艺术家、哲学家熊秉明曾说"书法是中国文化核心的核心"，我们在欣赏书法艺术的同时，也在品味汉文化的内涵。自古以来，中国书法一直对海外书法爱好者产生了深远的影响。日韩书法深受中国书法的浸润，海外各

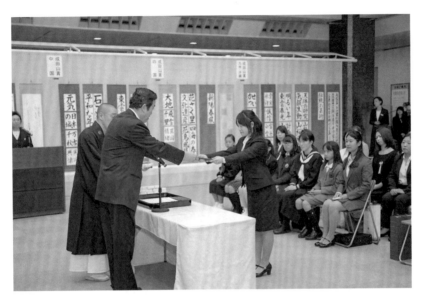

2017 年 4 月　　日本

时任中国书法家协会主席苏士澍给日本第 33 届成田山展获奖学生颁奖

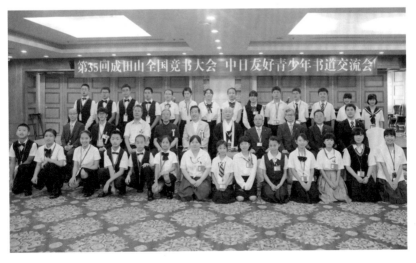

2019 年 8 月　　北京

第 35 届成田山全国竞书大会　　中日友好青少年书道交流会

大博物馆的历代中国书法藏品，不仅传布了中国文化，更为书法研究者提供了开放的国际平台。要进一步加强书法的国际交流，建议从以下三方面加以着手：

第一，在国际文化交流中，配合国家文化发展战略，开展书法"非遗"传承与保护活动，让中国书法承担好"展形象"的重要使命任务。孔子学院是中外合作建立的非营利性教育机构，对于发展中国与外国的友好关系，传播中国文化，有着重要作用。在帮助外国人学习汉语的过程中，我们要充分发挥书法的优势和作用，让外国友人在书写中深入了解汉字，体会中国文化的底蕴，感受书法艺术的美感。

第二，在国际文化交流舞台上，坚守中国传统文化的特色，通过多种形式把书法打造成中国文化的名片。国际文化的交流伴随着文化的交融，要想使民族文化雄居一席，中国文化就必须保持自身的独立性与纯粹性。在国际书法交流中，我们经常可以看到探索书法现代性的作品。这些作品不乏独特的创造力，也与日本书法流派及西方抽象画有着一定的关系，有利于不同艺术经验的互鉴。但我们应该明确中国书法在国际文化舞台上的主流定位，不排斥现代性风格，但更呼吁书法家们充分展现无可替代的本土主流书法文化特色。这种纯粹性的坚守，不仅反映了中华民族千年文明的深厚积淀，更体现了当代中国在国际文化舞台上应有的话语权。

第三，鼓励书法家运用书法元素探索现代性作品，推动不同艺术经验的互鉴，扩大书法国际影响力。书法的形质虽然是汉字，但艺术表现形式却是抽象的笔画和极具可塑性的结构，这些富有"意味"

的形式是书法的核心元素，使其具有很大的包容性。毕加索对中国书法的评价非常高，他曾说过："假如生活在中国，我一定是个书法家，而不是画家。"可见在国际文化舞台上，民族性很强的书法与国外相关艺术并不是绝然不通的。在适当的场域，展示包含书法元素的现代性作品（如抽象画、雕塑、舞蹈等），不仅有利于增强不同艺术经验的互鉴，同时更能够彰显中国书法的包容性与亲和力。

（八）加强艺术规律研究，积极融时代审美于传统笔墨中

习近平总书记指出，实现中华民族伟大复兴需要中华文化繁荣兴盛，中国精神是社会主义文艺的灵魂，文艺工作者要创作无愧于时代的优秀作品[1]。要想实现这一目标，在书法创作领域展现出新时代的气象，需要书法从业者扎扎实实地做好两件事：第一，加强书法创作规律研究，提炼传统笔墨的精髓。书法创作不是脱离法度约束的胡写乱抹，也不能优孟衣冠，一味复制古人的风格。它需要创作者潜心钻研传统笔墨，深究其中的规律，并通过反复实践，将传统笔墨化为自己的表达形式。在书法创作中，创作者天资的重要性显而易见，但从当代的书法创作需求看，书法创作更需要创作者心怀一份赓续传统的责任感。创作者要有深入传统笔墨的定力，也

1　习近平总书记在文艺工作座谈会上的重要讲话，2014 年 10 月 15 日。

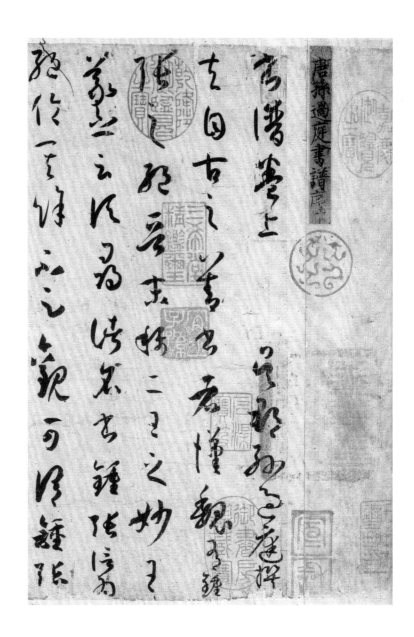

唐
孙过庭《书谱》（局部）
台北故宫博物院藏

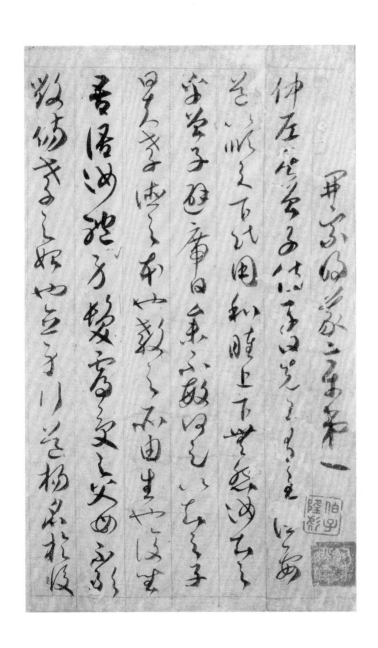

唐
贺知章《草书孝经》（局部）
日本宫内厅三之丸尚藏馆藏

要具备活用传统笔墨的本领，只有做到这两点，才能为新时代的书法大制作打下扎实的根基。第二，明确笔墨为时代审美服务的大方向。书法创作注重形式与内容相结合，创作者要用深厚且独具新见的传统笔墨，反映新时代的精神面貌。基于此，积极关注新时代的审美需求就成为创作者必备的一项重要素养。创作者要敏锐地把握中国精神的核心要素，将刚健、雅正、博大、多元的审美，融入大制作的笔墨中去。

（九）组织开展主题书法创作活动，结合"四史"教育，拓展书法艺术记言录史社会表现功能

艺文相彰一直是书法作品传世的必要条件。书法的力量不仅体现于艺术美的感染上，还体现在书写文辞的传布教育作用中。在中国书法史上，每一件具有震撼力的精品巨制，无不兼顾了艺与文两方面的功能。新时代的书法创作者需强化自身的使命担当，以人民为中心，大力开展记言录史的主题性书法创作，拓展书法作品的社会教育功能。主题性书法创作是新时代书法创作的重要方向之一，创作者应围绕"四史"教育，书写以"最美奋斗者"为主体的感人事迹，展现中国精神与中国力量。为了发扬主题性书法创作，各级书协要组织多种形式的基层采风活动，使书法创作者深入生活，扎根人民。

（十）陶铸时代审美，勇攀新时代书法艺术高峰

刘勰《文心雕龙》云："陶铸性情，功在上哲。"要使新时代的书法提升到一个新的高度，书法工作者就要悉心感受时代精神，陶铸时代审美。在千年的发展历程中，中国书法形成了自身的艺术规律，书法工作者要深入发掘传统书法的精髓，承继"上哲"即历代先贤思想精华，同时要从新时代的中国精神中提炼审美要素，将其与传统笔墨紧密结合。习近平总书记指出，文艺工作者要坚持以人民为中心的创作导向，创作更多无愧于时代的优秀作品[1]。书法审美的人民性体现在何处？其实就体现在以人民为中心的新时代中国精神中。我们坚信，有了新时代审美的引领，在深厚传统笔墨积淀的有力支撑下，崇德尚艺的书法工作者一定能够勇攀新的书法艺术高峰。

1　习近平总书记在文艺工作座谈会上的重要讲话，2014 年 10 月 15 日。

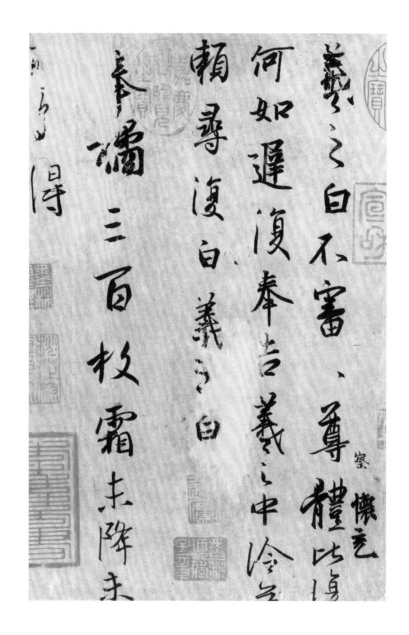

东晋
王羲之《何如、奉橘帖》
台北故宫博物院藏

辉耀时代：新时代书法传承发展的时代特征

在某种意义上，书法的实用性在今天正在逐渐弱化，但另一方面，改革开放以来"书法热"方兴未艾。我们经常在身边看到一些热衷书法的人们，从学龄前的儿童，到耄耋老者。无论从全社会还是从专业角度来看，我们都可以得出书法正在新时代传承发展的重要事实。书法繁荣发展的景况，似乎与那些曾经和书法有过一样辉煌的"非遗"在今天的遭遇大相迥异。那么，为什么书法不同于其他"非遗"？为什么新时代需要书法？为什么书法能够表现新时代？这些现实问题，值得我们从理论上进行梳理。这里，我们将通过九个基本命题，对新时代书法传承发展的时代特征进行美学阐释，对书法表现时代的对象、方式、特征与成就展开描述。同时，对书法贴近实际、贴近生活、贴近群众的时代性展开论述，对书法表达时代的机制与方法进行初步阐释。

（一）书法具有立足传统、表现现代、面向未来的内在精神特质

在中国，书法是一种特殊的艺术门类。由于所使用的载体——汉字对于民众来说具有天然的可识别性与亲切性，所以历来被视作最"亲民"的一种艺术形式，在历朝历代中都受到人们的喜爱。

首先，书法的发展应该立足传统。习近平总书记强调："要挖掘中华优秀传统文化的思想观念、人文精神、道德规范，把艺术创造力和中华文化价值融合起来，把中华美学精神和当代审美追求

结合起来，激活中华文化生命力。要把握传承和创新的关系，学古不泥古、破法不悖法，让中华优秀传统文化成为文艺创新的重要源泉。"[1]书法历来为人民群众所喜闻乐见，可以说在中国文化史上，书法的传统从未中断。究其原因，或许是书法与人生的关系比其他任何一门艺术都要密切。全国政协常委、中国书协名誉主席苏士澍曾提出"写好中国字，做好中国人"，就是对书法与人生关系的全面概括。历代书法理论所触及的多是艺术与人生关系的基本命题，它们也是常说常新的，因此，实用性、应用性弱化的书法并没有走到博物馆、故纸堆里，而是和一代又一代中国人的心灵发生着碰撞与对话。

其次，书法应该表现时代。每个时代都有自己独特的文化，书法应该展现时代特征和风貌。由于书法具有悠久的历史和传统，所以一段时间以来，有些人对书法的时代性认识不足，甚至在通过书法表现现代题材方面有所顾虑。其实，从内容来说，书法完全应该直接表现时代主题，反映时代风貌。从形式来说，书法则应该"笔墨当随时代"。书法的形式、题材、内容等都很容易与新的时代结合。近年来，中国书法家协会就通过主办"中国力量——全国扶贫书法大展""伟业"等专题书法展览，不断探索书法表现当代题材的可能性，同时在内容和形式方面对当代书法创新展开了新的探索。

最后，从历史看向未来，我们应该继续不断拓展书法的社会功

1　习近平总书记在中国文联第十一次全国代表大会、中国作协第十次全国代表大会开幕式上的重要讲话，2021 年 12 月 14 日。

2020 年 11 月 1 日 北京中华世纪坛
中国力量——全国扶贫书法大展

能。近年来，在纪念改革开放四十周年、新中国成立七十周年、中国共产党成立一百周年等重大历史时刻，中国书法家协会等行业组织都推出了主题性书法大展览，通过书写当代题材的作品积极探索了书法"纪言录史"的社会功能。这种社会功能，实际上也是对遥远的书法"初心"的回望。从书法诞生伊始的甲骨文、金文等，就体现出了书法服务于政治、服务于社会实践的功能特点。汉、魏晋时期，书法的艺术性逐渐自觉，成为一种独立的艺术门类。但是，在朝着艺术性自律发展的同时，书法作为一种社会实践的属性也同时发展，呈现出一条审美与社会应用双重属性并存的发展路径。因此，近年来书法家们屡屡不满于只能抄写唐诗宋词的"抄书匠"身份，积极回应时代要求，创造无愧于时代和人民的作品，这也是书法回归"初心"的一种具体表达。

（二）书法的传承，是书法精神、书法理论、书法学派、书法创作各个方面对于传统的赓续

习近平总书记2022年5月27日在主持中共中央政治局就深化中华文明探源工程进行的第三十九次集体学习时强调："我们党历来用历史唯物主义的立场观点方法看待中华民族历史，继承和弘扬中华优秀传统文化。……要坚持守正创新，推动中华优秀传统文化同社会主义社会相适应，展示中华民族的独特精神标识，更好构筑中国精神、中国价值、中国力量。"我们认为，作为中华优秀传统文

化代表的书法艺术，就是一门高度注重传承的艺术。古人在书法精神、书法理论、书法学派、书法传承等多个方面建构起了灿烂辉煌的书法传统，这些传统也对我们当代书法界的书法传承工作提出了全方位的要求。

在书法精神方面，当代书法家要传承传统中的"心正笔正""人品书品合一"的宝贵传统。古人不仅重视书品，也重视人品，注重人品与书品的合一性。历史上伟大的书法家颜真卿、柳公权等，都给后人留下了"人书合一"的典型范例。在著名的"笔谏"中，柳公权对唐穆宗说："用笔在心，心正则笔正。"相反，诸如蔡京等虽在书法艺术方面有一定造诣，但在道德方面有欠缺的书家在书法史上历来受到诟病。我们传承中国书法的伟大传统，首先就要在书法精神方面学习古代书法家的道德修为，只有德艺双馨，才能创造出无愧于时代、无愧于人民的波澜壮阔的书法时代史诗。

在书法理论方面，当代书法工作者要切实做到让古籍里的文字活起来，提炼其中的美学范畴，发扬书法古籍、书法理论的当代价值。中国古代的书法理论源远流长，几乎是伴随着书法艺术自觉发展起来的。早在汉代，就出现了扬雄、班固、蔡邕、崔瑗、赵壹、许慎等书法理论家。唐宋时期，出现了《法书要录》《墨池编》《书苑菁华》等书法理论的汇编。古代书法理论虽然存在篇幅短小、陈述简单等问题，但往往包孕了深刻的美学思想，尤其是孙过庭的《书谱》、张怀瓘的《书断》、刘熙载的《书概》、康有为的《广艺舟双楫》等体例完备的著述，已经成为中国文化史、思想史

上的名篇。古代书论至今仍然是书法学习者的格言，也是书法理论研究者取之不尽用之不竭的思想宝库。从古典书论中所提炼出的一些美学范畴，在今天仍值得被深入阐发。

在书法学派方面，当代书法家要积极传承碑学、帖学等传统中各个不同书法学派的立场和主张，倡导多元化，开辟新学派。回顾中国书法史，就会发现不仅"笔墨当随时代"，不同时期呈现出不同的面貌，就是在同一时期内部，也呈现出学派纷呈的多元化的景观。魏晋时期，质朴的"古体"与妍媚的"新体"并存，唐代有欧、虞、褚、薛、颜、柳诸家，宋代则有苏、黄、米、蔡各派，清代更是形成了"碑学"与"帖学"双峰并峙的阵营。对于中国书法史上的优秀学派，我们需要传承其立场和主张，并将它们发扬光大。与此同时，我们既要学习每个书法流派的精华，又要注意传承和发扬这种百花齐放、百家争鸣的学术气氛。对于不同思想、不同学派，既要广采博纳、兼容并包，又要积极引导、体现价值导向。

在书法创作方面，当代书法家要吸收古代书法的精华，从传统中汲取创作的营养，续写中国书法史的辉煌。《庄子·人间世》中提出的"与古为徒"，也是古往今来书法家获得成功的必经之路。书法创作过程中的"临摹"，就是书法家"与古为徒"的一种具体的实践形式。中国书法史上的一座座高峰，是不同历史时期伟大的书法家所创造的经典作品。古往今来，人们学习书法，无不从古法帖碑刻入手学习，在传承中创新。伟大的书法家都会从前人的名作中吸取灵感，相反，在书法学习过程中如果不对古法帖碑刻进行传承，任凭己意信笔为之，是难以创作出能够留存于书法史上的杰作的。

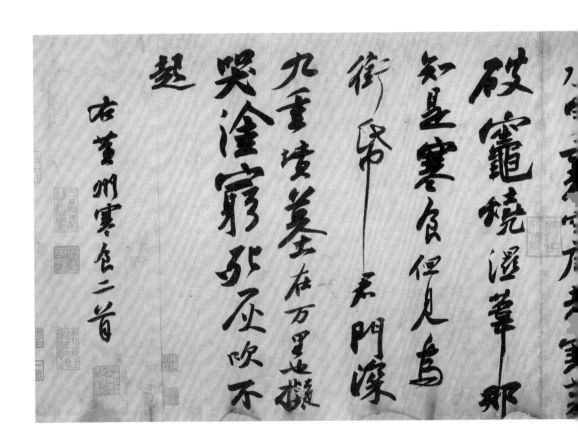

宋
苏轼《黄州寒食诗帖》

自我来黄州已過三寒
食年、欲惜春、去不
容惜今年又苦雨两月秋
萧瑟卧闻海棠花泥污
燕支雪闇中偷負
去夜半真有力何殊少
年子病起頭已白
春江欲入户雨势来
不已小屋如

（三）书法艺术语言可以承古开新，化古为今，开一代新风

习近平总书记在中国文联第十一次全国代表大会、中国作协第十次全国代表大会开幕式上的重要讲话中，先后十多次提到"历史"。他从历史的角度出发，要求文艺工作者以强烈的历史主动精神积极投身社会主义文艺建设的伟大实践。这对于书法工作者来说是非常重要的激励，激励我们从历史中汲取传统的营养，守正创新。书法是一门古老的艺术形式。书法创作的标准是在继承传统基础上创新，而不是单纯"创新"。这是书法艺术的一个特殊特征。评价其他艺术形式、艺术门类时，"创新"往往是一个重要的指标，但评价书法时，人们常常从书法作品与经典法帖之间的逼肖程度入手。从这个意义上说，创新并不是书法创作中的唯一或最高标准，但也绝不能就此得出书法艺术的创新发展已停滞了的结论。书法艺术语言的创新发展，是以"继承传统"为前提的。换言之，书法的继承和创新是一个统一体。在新时代，书法艺术语言尤其要陶铸时代审美，守正出新。

书法需要面向现代。中国书法家协会第八次全国代表大会工作报告指出，"推动书法艺术繁荣发展，最根本的是要创作出无愧于我们这个伟大民族、伟大时代的优秀作品。要引导书家坚守艺术理想，沉潜文化传统，追求卓越，精益求精，把价值理念、功力工夫、创新精神融入贯穿到书法创作、研究全过程，不断提升作品的精神高度、文化内涵、艺术价值。"书法呈现方式的当代性转换是

一项需要持之以恒探索的课题。长期以来，传统书法家习惯于抄写古诗词，这使得书法艺术与其他艺术形式相比容易远离社会、远离生活，在鲜活的现实生活面前常常显得苍白无力。和音乐、美术、舞蹈、戏剧、摄影等姊妹艺术相比，书法在表现当代、表现生活、表现时代精神方面似乎先天不足。如何突破这一困境？"中国力量——全国扶贫书法大展"就是在实践中做出的一种回应，值得书法界继续进行深入解读。

书法虽然需要继承传统，但同时也包含了内在的创造和创新。历代成功的书法家，无不在继承传统的基础上进行创新，赵孟頫所说的"结字因时相传，用笔千古不易"，就包含了对书法创作中继承与创新关系的一种理解。可以说，如果没有传承，那么书法无法成为一种厚重的文化；但如果没有创新，书法也不能跻身艺术的殿堂。"笔墨当随时代"，书法的艺术语言总是在继承中开一代新风。优秀书法家的共同特点，无不是在继承传统的基础上入古开新，并且能开创自成一家的艺术风格，吸引众多的效仿者，具有广泛的影响力。

书法承古开新、化古为今的方式方法和手段很多。在当今的"展览时代"，书法就向创作者提出了许多前所未有的新问题、新要求。身处"展览时代"的书法家必须在继承字法、章法方面传统的同时，借鉴其他艺术门类的某些特点和媒介材料方面的技法创新，充分考虑"视觉冲击力"等现代性的要求。现代书法出版、印刷业的一些创新举措，如将小字放大、大字缩小，集字创作等，都为书法的传承创新带来了新的面貌和可能性。书法的工具、媒材本

余为长吏贤於有怀乎
之靡途会有四方之事诸
侯以惠爱为德家叔以余
贫故遂见用为小邑于时

归去来并序
余家贫耕植不足以自给幼
稚盈室瓶无储粟生生之
资未见其术亲故多劝

元
赵孟頫《归去来卷》（局部）
辽宁省博物馆藏

身也在发展变化，为书法创作增加了更多的表现手段和可能性。而当代的书法教育机构、书法协会等组织形式方面的创新，则为书法在继承中创新提供了制度方面的保障。

（四）面向未来，书法的艺术观念应当做到贴近实际、贴近生活、贴近群众

习近平总书记强调："源于人民、为了人民、属于人民，是社会主义文艺的根本立场，也是社会主义文艺繁荣发展的动力所在。广大文艺工作者要坚持以人民为中心的创作导向，把人民放在心中最高位置，把人民满意不满意作为检验艺术的最高标准，创作更多满足人民文化需求和增强人民精神力量的优秀作品，让文艺的百花园永远为人民绽放。……文艺要对人民创造历史的伟大进程给予最热情的赞颂，对一切为中华民族伟大复兴奋斗的拼搏者、一切为人民牺牲奉献的英雄们给予最深情的褒扬。"[1] 用书法的形式与力量服务党和国家工作大局，是重大主题创作实践和书法文化惠民活动的主要方向。

长期以来，受书法艺术自身固有的一些特点的影响，当代书法家对书法的政治方向、主题内容、艺术创作、活动实效、功能发

[1]　习近平总书记在中国文联第十一次全国代表大会、中国作协第十次全国代表大会开幕式上的重要讲话，2021 年 12 月 14 日。

挥、表现手段和方法等方面的探索，未能够很好地遵循贴近实际、贴近生活、贴近群众这"三贴近"的社会主义文艺创作的重要原则，给书法的时代发展带来很大启示。书法的艺术观念可以在传承的基础上切实做到贴近实际、贴近生活、贴近群众，这也是被许多德艺双馨的书法家的创作实践证明了的。

与其他学科和艺术门类相比，书法同样具有很强的时代性。在今天，专业层面上，各层次书法教育齐备，书法学科建设步入正轨，书法已经作为一门学科在中国高等艺术教育体系中正式确立。在谈论书法学科建设的时候，我们应更多地让书法与其他的学科门类展开对话，而不是墨守成规地将传统书法的师徒授受搬入大学课堂。群众普及层面上，书法的群众基础很可能是包括摄影在内的任何一门艺术形式所不具备的。在各地的公园里，我们都能够看到一些用大型的海绵笔在地上蘸水写字的人群，与参与广场舞、全民健身的运动者共同组成亮丽的风景线。他们都是古老书法艺术发挥时代性的绝佳阐释者。

诸多证据表明，实用性弱化的书法也依然可以贴近日常生活。传统的毛笔书法艺术在今天这样一个计算机时代中仍然为人民群众所喜闻乐见。当代著名的书法家启功，生前就多次多方面身体力行地倡导用简体字进行书法创作，他还尝试横行书写，在书法作品中加入现代标点等，其目的就是让书法艺术贴近当代生活。2020年疫情期间，一位网友写下的《疫情帖》《别来我家帖》毛笔书法布告也是体现书法实用性的一个例子。不但如此，当代计算机所使用的电脑字库，在今天已经成为一种独立的设计门类和艺术形式，其设

计也需要以书法的原理和审美作为重要的参照。

　　当代书法具有很强的社会性。在当今，我们经常谈论的话题不仅包括书法的创作本身，还包括书法的展览、教育、传播、接受、流通、消费、馈赠、收藏等社会性的议题。这些都值得我们开展书法社会学的调研。在这方面，中国文联、中国书协发挥了重要的作用。中国文联第十一次全国代表大会工作报告指出"文艺创作扶持引导机制更加健全"，书法界代表对此深有体会。就书法家自身而言，一些德艺双馨的书法家往往在创作书法的同时，也伴随有大量服务、回馈社会的活动。这些情况都是书法服务于社会、服务于人民的表现。

　　在书法界、教育界人士多年的呼吁和身体力行下，近年来，"书法进课堂"已经取得了阶段性的成效。教育部于2011年8月2日发布《教育部关于中小学开展书法教育的意见》，明确提出在义务教育阶段，各中小学要按照课程标准要求开展书法教育，其中三至六年级的语文课程中，每周要有一课时的书法课；在美术、艺术等课程中，要结合学科特点开展形式多样的书法教育。普通高中在语文等相应课程中设置与书法有关的选修课程。与之相适应，中国书法家协会等机构和有识之士，也积极通过"翰墨薪传·全国中小学书法教师培训"项目、全国书法教师"蒲公英计划"大型公益培训项目等形式培养书法教师，并结合互联网扩大书法教师培训的传播力和影响面。"书法进课堂"的倡导，让中小学生能够从认字、写字之初就把"写好中国字，做好中国人"的信念厚植于心，用之于行，既能提升中小学生在信息时代动手书写的能力，也能从小培育

2019 年 7 月　北京

"翰墨薪传——全国中小学书法教师培训"项目第五期国家级培训

他们对中国传统文化的热爱与情怀。

面向未来，我们要看到书法自身的艺术观念和美学原则，让古老的书法艺术能够做到贴近实际、贴近生活、贴近群众。因为书法不仅可以记录、呈现、反映、服务当下改革开放新时代国人的鲜活生活，也完全有条件表现、讴歌一个日新月异的伟大时代。

（五）书法的创作风格需要守正创新，多样包容

自古以来，书法创作风格就具有多样性，书法史上的大家名作，无不具备鲜明的个人风格。二十世纪以来，"书法热"经久不衰，在不同的时期、不同的地域均形成了不同的书风。启功、沙孟海、赵朴初等老一辈书家取法各有千秋，面貌各异，书法界呈现百花齐放的态势。究其原因，在于老一辈的书家往往能够从传统中来，取法各异但能守正创新，且具有丰富的学养，因而能够在继承传统的基础上形成自己的面貌。

多样包容的前提是守正创新。习近平总书记对广大文艺工作者提出了"坚持守正创新，用跟上时代的精品力作开拓文艺新境界"的希望。书法的传统和创新是一体两面，"正"是中国书法的底线。近年来，随着"书法热"持续升温，社会上出现了多种"任笔为体""聚墨成形"没有历史渊源的"丑书""俗书""江湖体"，这种不良风气甚至从书法界蔓延至电脑字库字体设计领域。这些丑怪恶俗现象为书法界的整体形象抹了黑，也让部分缺乏

书法修养的民众失去审美判断力，造成了负面的导向。这些现象的成因非常复杂，但共同的特点是片面追求所谓的"创新"而忽视了"守正"——书法的创新必须基于传统经典这一正脉。如果没有经过对传统经典法帖的学习，那么这个人很可能写出"丑书""江湖体"；同样，如果对传统经典法帖理解不深，学习有偏差，那么这个人的作品就会沦为"俗书"。对此，书家必须慎之又慎。

随着书法评价标准的单一化，从二十世纪八十年代开始，一些年轻书法家也开始急功近利地把"入展"设定为书法学习的目标，开始模仿当代书风，以致书法界形成"横向取法"的局面。二十世纪九十年代中后期，一些中青年书法家尝试绕开历代经典，从出土的古代民间书法寻找形式，一度形成所谓的"流行书风"，吸引了众多年轻书法家"跟风"；但随后的二十一世纪初的更年轻一代的书法家，凭借娴熟的小字技法又兴起了"二王风"。一时间，全国性的书法展览上呈现"千人一面"的态势。应该说，不管追随的是"流行书风"还是"二王风"，追随者的初始动机都是带有探索性的，引发的效仿本身也说明他们的探索有成效，但是问题在于他们的取法过于单一，而且这种取法同时代的一些人认为并不可取。因此，"千人一面"的书法作品备受评论界的诟病。我们认为，当今的书风正在"复归多元"，多元化、多样包容是未来书法创作的面貌特征。

近现代
沙孟海《集陶诗五言联》

（六）书法家要求德艺双修，人书合一

党的十八大以来，习近平总书记对文艺工作者如何担当使命、履职尽责提出了新时代的新要求。书法是一门要求人品与艺品高度统一的艺术。自古以来，书法的评价标准就包括字外功，一个人的文化修养和人格品质，都包含在书法评价标准之内。在今天的书法界，出现了一些在文化修养乃至道德修为方面缺失的书法家，这已经令当代书坛倍感痛心。事实证明，缺乏艺品，做不到德艺双馨的书法家，是无法达到人书合一的理想境界的。习近平总书记指出："广大文艺工作者要讲品位、讲格调、讲责任，自觉遵守法律、遵循公序良俗，自觉抵制拜金主义、享乐主义、极端个人主义，堂堂正正做人、清清白白做事。要有'横眉冷对千夫指，俯首甘为孺子牛'的精神，歌颂真善美、针砭假恶丑。对正能量要敢写敢歌，理直气壮，正大光明。对丑恶事要敢怒敢批，大义凛然，威武不屈。要弘扬行风艺德，树立文艺界良好社会形象，营造自尊自爱、互学互鉴、天朗气清的行业风气。"[1]

德艺双馨，是国家和人民对新时代文艺工作者提出的要求与奋斗目标。从2002年开始，中宣部、人力资源和社会保障部、中国文联定期联合表彰全国中青年德艺双馨文艺工作者，至今已经表彰五届，这些获奖者为中青年书法工作者作出了示范。在中国文联

[1] 习近平总书记在中国文联第十一次全国代表大会、中国作协第十次全国代表大会开幕式上的重要讲话，2021年12月14日。

第十一次全国代表大会、中国作协第十次全国代表大会上，习近平总书记特别提出，青年是文艺事业的未来，要支持青年人挑大梁、当主角。中国自古讲求"知行合一"，青年人的路还很漫长，更应该谨言慎行。总书记的讲话再次给青年文艺工作者敲响了警钟，这意味着青年书法工作者更要注意同时提升艺术素养和社会责任，自觉做青年人的表率，切实做到德艺双馨，以更加严格的标准要求自己，自觉领会学习所属行业协会领导关于加强职业道德和行风建设的系列讲话精神，才能不辜负总书记和广大人民的期望。

在加强职业道德和行风建设，尤其是制度建设方面，中国文联、中国书协近年来做了许多具体的工作。中国文联第十一次全国代表大会工作报告提出，文联组织要"深化改革的重点任务和关键环节取得突破性进展。加强制度建设，针对主席团成员、全委会委员、理事会理事、个人会员、专委会成员、新文艺群体和行业标准、评奖制度、网络文艺、行风建设等，出台一系列规范性指导性的规定、办法和措施"。这些措施都是行之有效的，尤其是中国书协的一些工作成绩有目共睹。中国书协也多次强调书法家要做德艺双馨、无愧于时代和人民的艺术工作者。中国书协在职业道德和行风建设工作座谈会上提出，"书为心画，言为心声，文艺要塑造人心，创作者首先要塑造自己。我们要以老一辈书家的优良传统和崇高精神为楷模，引导广大书家把崇德尚艺作为一生的功课，自觉讲道德、尊道德、守道德，弘扬书法大道，守正出新，在传承书法的深厚传统中，积极深入生活，扎根人民，以精品力作抒写时代正大气象。要把社会责任放在第一位，

北宋
米芾《研山铭》（局部）
故宫博物院藏

在引领社会风气上发挥作用，严格遵纪守法，自觉规范言行，保持洁身自好，自觉接受社会和舆论监督"。第七届中国书法兰亭奖评奖活动特别将对于德的考察结果作为这一书法最高奖项获奖的评价标准之一。这种评价标准作为一种导向，必将对未来的书家和书坛产生深远的影响。

（七）书法作为中华民族典型文化标识的应用领域将更加宽广

习近平总书记提出，文艺工作者应该"用情用力讲好中国故事，向世界展现可信、可爱、可敬的中国形象"[1]。眼下，随着中国文化自信的提升和对"文化出海"的倡导，书法的海外传播也已经逐渐提上议事日程。今天，中国书法作为中华民族象征性的一种文化符号，已经逐渐为全世界所认识。在联合国，中国书法已经申遗成功；在西方国家，人们也往往把书法、功夫等作为中国文化的标识。在今天，书法作为一种文化符号，在全世界已经得到了广泛的传播。诸如北京 2008 年奥运会会徽等一些代表国家形象的标识，已经使用了书法（篆刻）的图形。可以想见，在"互联网＋"时代，在讲好中国故事、传播中国文化方面，书法还有很大的发展空间。

1　习近平总书记在中国文联第十一次全国代表大会、中国作协第十次全国代表大会开幕式上的重要讲话，2021 年 12 月 14 日。

目前，书法艺术已经通过计算机技术等现代手段普及和传播。在中文字体设计方面，包括颜真卿、柳公权，以及启功、刘炳森等许多古今书法名家的字体被设计为电脑字体广泛传播。在台北故宫博物院等文化机构中，以康熙"朕知道了"字体为代表的各类书法创意产业衍生品，也受到广大中外消费者的喜爱。这些例子都证明，书法具有鲜明的符号性，便于其在当代的设计与传播，并且与灯笼、中国结、功夫、熊猫等很多其他类似的中国文化标识相比，书法的历史感、文化感、设计感更强，群众认知接受度也更高。

应该说，汉字本身就带有很强烈的设计意味，汉字"六书"中的构字法，很多都带有设计的意涵。汉字本身也是一种抽象的符号，符合现代标识设计功能性与审美性结合的特征。书法的字体和表现力更是为这种文化符号赋予各种艺术表达的可能性。因此，很多的标识设计都是直接使用汉字来完成的，汉字有着很好的群众基础，也逐渐为海外的观众所接受。在各种具有代表性的中国文化符号中，还没有哪一种文化符号像汉字这样富于设计的意味和艺术的内涵，也没有哪一种文化符号可以像书法这样带有这么厚重的文化意蕴。在当前的设计和艺术领域，以书法作为一种元素进行各种艺术创作和设计创作的做法已经屡见不鲜，书法在未来作为中国文化典型标识的应用领域将更加宽广。

清
邓石如《行草诗》
故宫博物院藏

（八）随着汉语的国际化传播和普及，书法艺术将迎来新的一轮国际传播高峰

近年来，习近平总书记多次强调文艺是世界语言，文艺在沟通世界发展友谊中有着特殊功用。中国书法一直是向世界展现、传播中国形象的重要媒介，在海外的传播源远流长。有证据表明，从汉朝开始，中国的书法就传入朝鲜半岛，后来传入日本。到唐代，随着遣唐使所开展的文化交流，书法遍传东瀛。许多经典的书法作品、书写工具被带到日本，引发了日本平安时代最早的一波书法热潮，出现了以空海、嵯峨天皇、橘逸势为代表的"三笔"和此后以小野道风、藤原佐理、藤原行成为代表的"三迹"。空海等人不仅把中国书法的作品和工具带回日本，也带回了包括执笔法在内的中国书法的技法。应该说中国书法的创作实践很早就在日本、朝鲜等地区开展了，并且这一传统一直没有中断，极大程度上促进了书法在海外的传播和普及。近代以来，欧美一些国家也在中国书法研究、收藏、展示方面取得成就。

但是，由于中国书法高度依赖于文字，因此对于不能识读中国文字的海外公众来说，理解中国书法要比理解中国功夫甚至中国绘画更困难，所以中国书法在西方的传播一直不够广泛。无论是在专业研究、收藏方面，还是大众学习方面，中国书法都无法像其他更容易理解的中国文化符号那样引发热潮。眼下，"一带一路"倡议和"文化出海""中外人文交流"等举措推动了汉语在国际上的传播和普及，为书法在海外的传播开拓了新的道路。即便是在疫情

时期，许多学习书法的外国友人无法来到中国，但我们仍然可以通过在各种互联网平台上传播短视频等，在国际舞台上推动书法的传播。热爱和学习中国书法的各国友人将会越来越多，书法艺术必将迎来新一轮的国际传播高峰。

（九）书法艺术将在全球化时代获得越来越多的国际认同

进入新时代以来，随着中国文化走出去，向世界展示"软实力"，中国在国际舞台上开创了新时代的中国形象。作为中国文化的重要组成部分，书法艺术的大繁荣、大发展为坚定文化自信贡献了重要力量。放眼未来，具有几千年文化传承、群众基础深厚的中国书法，必将作为中国文化中一种有代表性的象征符号，与其他人类文化一起美美与共，成为全球人类审美的共同精神家园。

近年来，促进书法国际传播与交流不仅是中国书法家协会的重要工作，也是近年来书法界、学术界共同关注的热点话题。眼下，全国高校在国际交流方面尤其活跃。目前，国内各高校陆续设立了书法国际传播推广和研究机构。这些机构及其成果会在未来为中国书法的国际传播贡献更大的力量。但是，目前这种研究还停留在学校自发的层面，我们期待国家相关部门能够与学界联手，出台相关政策，助力中国书法在国际上的传播。在全球化时代，随着中国的不断崛起，书法已经成为我们在国际上"讲好中国故事"的重要手

段，其必将在全球化时代获得越来越多的国际认同。

综上所述，书法在中国是亿万人喜爱的艺术，是中国文化传承和创新的重要载体。我们一定要传承和发展好书法艺术。我们相信，在未来，书法创作将会走向书风的多元化，书法将不断扩展自己的群众基础，吸引越来越多的人加入创作的阵营。眼下，美育已经成为国家教育方针的重要组成部分。书法美育，需要抓好专业教育与社会普及。在专业方面，我们呼吁学科目录建设得更加完整，各种国家资源向书法专业倾斜，让书法学科获得更大的发展空间，成为中国艺术理论学术研究主体性建构的重要抓手，持续推动校园乃至全社会的书法美育和普及。广大书法工作者，要在习近平新时代中国特色社会主义思想的指引下，踔厉奋发，笃行不怠，努力创作思想精深、艺术精湛的作品，讴歌时代，服务人民，为新时代文艺事业的繁荣发展做出更大的贡献。

清
郑簠《七绝》
故宫博物院藏

未来展望：新时代中国书法的发展路向

（一）以人民为中心的当代书法

2021 年 12 月 14 日，习近平总书记在中国文联第十一次全国代表大会、中国作协第十次全国代表大会上强调："源于人民、为了人民、属于人民，是社会主义文艺的根本立场，也是社会主义文艺繁荣发展的动力所在。"

"文艺为什么人服务"的问题，是毛泽东文艺思想的重要组成部分。毛泽东主席《在延安文艺座谈会上的讲话》将文学艺术的社会作用论述得简单、明了，他根据中国革命的现实，依据马克思列宁主义的文艺理论，引导文学艺术家到人民中去，到生活中去，因为"人民生活中本来存在着文学艺术原料的矿藏，这是自然形态的东西，是粗糙的东西，但也是最生动、最丰富、最基本的东西；在这点上说，它们使一切文学艺术相形见绌，它们是一切文学艺术取之不尽、用之不竭的唯一的源泉"。

马克思主义文艺理论一直重视人民大众的历史创造力，对普通民众生活与艺术创作的内在关系有许多重要的理论阐述。马克思在《〈政治经济学批判〉序言》中清楚表达了对经济基础和上层建筑关系的认识，预言在新的社会制度下将无可避免地诞生新的文学，而新的文学又将会给新的社会制度以重要的影响。恩格斯对十九世纪德国杜塞尔多夫画派画家许布纳尔《西里西亚的织工》的推崇，也给予我们极大的启迪。国际社会主义妇女运动领袖之一，德国共产党创始人之一——克拉拉·蔡特金回忆列宁与她的谈话时提到，列宁提出文艺应属于人民，"它必须深深地扎根于广大劳动群众中

间。它必须为群众所了解和爱好。它必须从群众的感情、思想和愿望方面把他们团结起来并使他们得到提高。它必须唤醒群众中的艺术家并使之发展"。

习近平总书记关于文艺工作的重要论述，是对马克思主义文艺理论的继承，"源于人民、为了人民、属于人民，是社会主义文艺的根本立场，也是社会主义文艺繁荣发展的动力所在"[1]，这是当代书法家应该牢记的。

跟上时代的发展、把握人民的需求，是文艺创作者的光荣使命。书法是传统的艺术样式，改革开放以来，当代书法创作取得了长足的进步：书法家们历史眼光独到，观念发生了变化，对中华文化有了新的认知；书法教育兴盛，人才辈出，好作品层出不穷；青少年学习书法的热情高涨；书法的社会关注度越来越高。然而，在书法艺术蓬勃发展的过程中，也出现了一些不尽如人意的地方，比如一些书法家缺乏历史文化常识，以社会偶像自居，夸大自身的影响；一些书法家把书法置于"象牙之塔"，一味强调书法的特殊性；个别书法家以"大师"自视，刻意拉开自己与现实的距离；还有的书法家故作惊人之举，似乎不食人间烟火，以夸张的言辞推广自己的书法作品，追求市场效益，漠视观众的反应。这些变异的行为，借助多媒体的推波助澜，在社会上产生了消极影响。

习近平总书记指出："关在象牙塔里不会有持久的文艺灵感和创作激情。"当代书法艺术需要与社会发展同步前行，书法家们理

1　习近平总书记在文艺工作座谈会上的重要讲话，2014 年 10 月 15 日。

应具有远大的社会理想和艺术抱负，深刻体验生活，关心人间冷暖，创作出适应人民需要的书法艺术作品。为此，书法界进行了深刻的思考并采取有效的措施，牢记"以人民为中心"的理论纲领，发现、培育人才，促进当代书法创作的繁荣。2021年6月，中国文联和中国书协等单位共同举办了"伟业：庆祝中国共产党成立100周年书法大展"，展览以"百年辉煌、崇高信仰、光昭九域"三个篇章组成，以书法艺术的表现形式与展览叙事手法，展现了中国共产党领导中国人民进行的伟大实践和奋斗历程。此展突破了书法展览的固定模式，在形式与内容上力争出新，发掘并确立了当代书法对重大历史主题和社会主题的表现，为当代书法创作打开了全新的思路。本次展览体现了书法家"文以载道"的文化责任感和参与社会发展的强烈愿望，体现了书法家强烈的人民情怀和社会责任感，以及为实现中华民族伟大复兴的不懈追求，参展作品感情真挚、精神昂扬、目标明确，有众志成城的气象。

习近平总书记强调："一切创作技巧和手段最终都是为内容服务的，都是为了更鲜明、更独特、更透彻地说人说事说理。背离了这个原则，技巧和手段就毫无价值了，甚至还会产生负面效应。"[1]"伟业：庆祝中国共产党成立100周年书法大展"，是对当代书法审美价值的探析，是以人民为中心的书法艺术创作实践，具有里程碑式的意义。

习近平总书记指出："我们党来自人民、植根人民、服务人

1　习近平总书记在文艺工作座谈会上的重要讲话，2014年10月15日。

民，党的根基在人民、血脉在人民、力量在人民。失去了人民拥护和支持，党的事业和工作就无从谈起。"[1]

同样，满足人民的需求，也是书法发展的根本动力。

2020年11月1日至19日，"中国力量——全国扶贫书法大展"在北京举行。展览以书法艺术的语言和形式对党和国家针对解决贫困问题的实践与探索，以及所取得的丰硕成果进行了热烈的讴歌，体现了党和广大人民群众在奔赴共同富裕之路上的坚定信心和勇往直前的奋斗精神。难能可贵的是，当代书法界不仅在对重大政治主题的表现上取得了重要突破，在艺术手法的创新上也取得了显著的进步。参展书法家在文辞选定、形式构思、笔法墨法上，均有新的创造和新的表达。2019年，正值中华人民共和国成立70周年，中国文联、中国书协隆重举办了"盛世中国——庆祝中华人民共和国成立70周年书法大展"。展览展出由全国各地的书法家以新中国成立以来有广泛影响力的突出事例为素材创作出的丈二尺幅的书法作品。书法家们带着对国家与人民、历史与时代的深情厚谊，以汉字书法的视觉群像，展现了中华人民共和国成立70周年的光辉历程和人民创造历史的精神风貌。展览配以历史照片和文字题解，深化了当代书法的历史叙述性和美学张力。

这些创作成果不是偶然得来的。党的十八大以来，中国书法家协会一直严格要求当代书法家坚持"植根传统，鼓励创新，艺文兼备，多样包容"的艺术立场，创作出无愧于伟大时代和伟大人民的

1　习近平总书记在党的群众路线教育实践活动工作会议上的重要讲话，2013年6月18日。

2021 年 6 月　北京

"伟业：庆祝中国共产党成立 100 周年书法大展"海报

书法作品。在中国书法家协会的组织协调下，当代书法家自觉回顾书法的历史，去原点审视书法的文艺形态，在现实中厘清书法的艺术规律，树立以人民为中心的创作观念，创造了前所未有的当代书法繁荣的景观。

（二）为时代画像、为时代立传、为时代明德

2019 年 3 月 4 日，习近平总书记在看望参加全国政协十三届二次会议的文化艺术界、社会科学界委员时指出："希望大家承担记录新时代、书写新时代、讴歌新时代的使命，勇于回答时代课题，从当代中国的伟大创造中发现创作的主题、捕捉创新的灵感，深刻反映我们这个时代的历史巨变，描绘我们这个时代的精神图谱，为时代画像、为时代立传、为时代明德。"

著名作家贾大山就是一位"记录新时代、书写新时代、讴歌新时代"的人。他"率真善良、恩怨分明、才华横溢、析理透彻"，赢得了习近平总书记的尊重。贾大山因病去世以后，习近平总书记写了《忆大山》，表达了自己对朋友的怀念之情。他说："大山是一位非党民主人士，但他从来也没有把自己的命运与党和国家、人民的命运割裂开。在我们党的政策出现某些失误和偏差，国家和人民遇到困难和灾害的时候；在党内腐败现象滋生蔓延、发生局部动乱的时候，他的忧国忧民情绪就表现得更为强烈和独特。"

习近平总书记追忆贾大山，是因为作家"从来也没有把自己的

命运与党和国家、人民的命运割裂开"。贾大山是人民的作家。

书法与书法家也概莫能外。尽管书法与文学的外在表现形式有一定差别，然其文化形态、审美功能、价值追求是一致的。

然而，一段时间里，背离艺术规律的"江湖书法"，以诡异的书法观念不断扰乱我们的审美视线，传达一些不健康和错误的理念，比如不承认传统书法对社会的审美教化作用，忽视书法对世道人心的影响，以所谓的解构主义、后现代主义、表现主义，重新规定当代书法的美学范式，推崇书法的墨象变化，以狂怪的语言情绪，颠覆传统书法的文境诗心。如此极端的举止，尽管可以在一个小范围里赢得几阵可怜的掌声，然而，只要是掌握系统的书法史知识，对书法创作的艺术规律具有清晰判断力的人，就会识破这种浅陋、苍白、愚昧的艺术谎言。

种种奇谈怪论，不管如何装饰，都是经不起推敲的，更经不起驳斥的。可是，为什么如此"经不起推敲的，更经不起驳斥"的怪力乱神之路，却被一些人视若神明、盲目拥趸？根源在于这些人缺乏对文艺作品社会功能的认知，缺乏对文艺作品审美特征的理解。文学艺术的功能，一言以蔽之，就是文学艺术作品的价值与效能；文学艺术的功能论就是指对文学艺术作品价值与效能的看法。毛泽东主席《在延安文艺座谈会上的讲话》中强调："缺乏艺术性的艺术品，无论政治上怎样进步，也是没有力量的。因此，我们既反对政治观点错误的艺术品，也反对只有正确的政治观点而没有艺术力量的所谓'标语口号式'的倾向。"

"士不可以不弘毅，任重而道远""士之致远，先器识而后文

艺"，古人所讲的这两句话，也是当代书法家的理想追求和当代书法作品的审美核心。于此，我们应该清醒地认识到，文艺创作不是艺术家的个人炫技，也不是谋取功名利禄的手段。文艺作品不是满足人们感官刺激的杂耍，一味夸大艺术作品的娱乐性，是短视的，也是危险的。文艺作品要有济世情怀，艺术家要有"先天下之忧而忧，后天下之乐而乐"的精神担当，"一切轰动当时、传之后世的文艺作品，反映的都是时代要求和人民心声"。因此，我们希望书法家不仅要走出"象牙之塔"，还要有为国家、为人民奋不顾身的社会理想，为时代画像、为时代立传、为时代明德。

一代又一代的中国共产党人，带领我们探索中国特色社会主义的建设道路，提出了"两个一百年"的奋斗目标。在"两个一百年"奋斗历程中，英雄人物辈出，建设成果丰硕，国家富强，人民安居乐业，其间所发生的故事可歌可泣、荡气回肠。当代书法家要有强烈的使命担当与创作激情，投身于"两个一百年"的伟大的社会实践之中，用手中的笔，描绘波澜壮阔的伟大时代。

（三）讲好中国故事、传播好中国声音

书法艺术是中国艺苑的一朵奇葩，陶冶了一代又一代的中国人。书法艺术既有文化魅力，也有形式美感，不同书体和不同风格的书法作品，为我们提供了巨大的想象空间。徜徉其间，我们可以感受到中华文化的博大精深，东方艺术的典雅厚重，一个伟大民族的精

唐

杜牧《张好好诗》（局部）

故宫博物院藏

神历程。李泽厚一语中的："为什么书法艺术历时数千年至今绵绵不绝？……因为它们都是高度提炼了的、异常精粹的美的形式。这美的形式正是人化了的自然情感的形式。"

书法艺术是中国文化的代表，承载着知识、思想、信仰，隐含着我们中华民族最初的宇宙秩序观念与仪式象征。文字表意，书写有情，书法艺术是中华民族本土文化的产物，是实用性和审美性的有机结合。正因为书法的文化指向性清晰而明确，所以，我们在相当长的时间里，熔铸于书法深处的是智识、文化、修养。

书法在讲好中国故事、传播好中国声音方面是有重要作用的，是可以大有作为的。

第一，中国书法就是中国文化的直观反映，从形质到神韵，从传达方式到精神表现，印证了中国人的人格特征，体现了中国人的审美追求。叙述性艺术作品，比如小说、电影、戏剧等，是通过人物形象刻画、故事情节安排，以虚构的手法创作的。尽管在阅读和观赏效果上有一定优势，然而，虚构的手法、戏剧性的情节，需要读者与观众的想象参与其中，才能达到预期的审美目的。书法本身就是一个鲜明的"人物形象"，它是中国故事中的主要角色，也是传播中国声音的重要渠道。书法艺术具有直观性和客观性，对于观赏者而言，他们可以直接感知和体会书法艺术的整体形象和艺术气质。

第二，中国书法是文辞之意与线条之境的统一。文辞是书法创作中的重要素材，它是一幅书法作品的灵魂，也是一幅书法作品思想深度的体现。书法作品中的文辞，是讲好中国故事、传播好中国声音的重要载体。张怀瓘说："昔仲尼修书，始自尧舜。尧舜王天

下，焕乎有文章。文章发挥，书道尚矣。"张怀瓘看到了书法的根本，他把书法和文字连在一起来论述书法的价值。先王、先贤的思想依靠文字传播，所以文字之功用是站在第一位的，文字内容又依靠书写体现先王、先贤的功业。今天的书法与旧时代的书法有着本质的区别，今天的书法是"为人民抒写、为人民抒情、为人民抒怀"，讲述当代的中国故事，传播今天的中国声音。在这样的背景下，当代书法家将是讲好中国故事、传播好中国声音的一支重要而独特的队伍，他们所创作的书法作品也会以这样的时代烙印，成为当代书法史的重要章节。

第三，中国当下正在进行的，是中国历史上最为广泛而深刻的社会变革。无论是全力打赢脱贫攻坚战，全面建成小康社会，实现第一个百年奋斗目标，还是分两步走，到本世纪中叶，把我国建设成为社会主义现代化强国，中国共产党领导人民正在进行着的是人类历史上最为宏大而独特的实践创新。正如习近平总书记所指出："这种伟大实践必将给文化创新创造提供强大动力和广阔空间。广大文艺工作者要努力创作同我们这个文明古国、我们这个蓬勃发展的国家相匹配的优秀作品。中国人民不仅将为人类贡献新的发展模式、发展道路，而且将把自己在文化创新创造中取得的成果奉献给世界。"这就为当代书法家施展才华，讲好中国故事、传播好中国声音提供了前所未有的创作环境、素材和思想来源。因此，我们可以这样说，当代书法家完全有条件也有能力讲好中国故事，传播好中国声音，为时代画像，为人民抒怀。

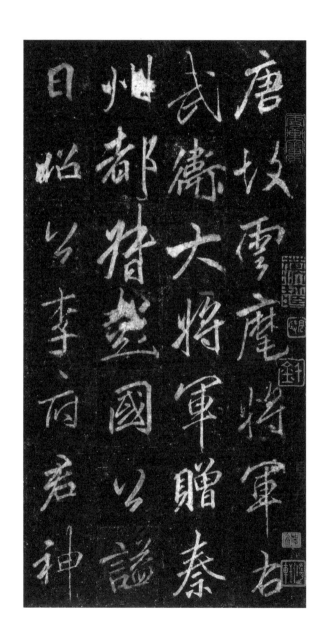

唐
李邕《李思训碑》（局部）
故宫博物院藏

（四）当代书法创造性转化、创新性发展

艺术作品如果没有独特的创造，就谈不上精品。对此，习近平总书记在文艺工作座谈会上的重要讲话中特别提出，要"古为今用、洋为中用，辩证取舍、推陈出新，摒弃消极因素，继承积极思想，'以古人之规矩，开自己之生面'，实现中华文化的创造性转化和创新性发展"。

当代书法创作，要实现"创造性转化""创新性发展"，离不开一个有高度的载体。这就要求当代书法发展的顶层设计符合创作与创新的需要。

党的十九大以后，本着"凡作传世之文者，必先有可以传世之心"的目标，两个具有时代特征与文化高度的展览出现在我们面前。一个是"现状与理想——当前书法创作学术批评展暨乌海论坛"，另一个是"源流·时代——以王羲之为中心的历代法书与当前书法创作暨绍兴论坛"。这两个大型综合学术与创作活动，为我们探讨"创造性转化""创新性发展"构建了平台。

"现状与理想——当前书法创作学术批评展暨乌海论坛"，是一个独具美学语言的展览，是一个书法批评强势介入的展览，是一个思考当代书法创作、探求未来发展的展览。书法理论家、批评家深度介入书法展览，论辩当代书法的诸多问题，拓展了当代书法审美形态的时间与空间。

"源流·时代——以王羲之为中心的历代法书与当前书法创作暨绍兴论坛"，是对当代书法的检讨，对书法家创作理念的调整，

对"诗意文心、文史价值"的阐扬，赋予书法别样的意义。其中的"文墨同辉——历代经典法书中的翰墨文章""我书我心——当代书家的文本表现"，是美学融通的两个展览，也可以视为一个整体。

中国书协第八次全国代表大会的工作报告对这两个展览予以充分的肯定。"批评展暨乌海论坛"，在创作、学术、批评中交融并举，"对当代书法及当前创作现状进行检测，对困扰书坛已久的问题展开深度的思考和讨论，1000余名书家在交流中碰撞，在辩论中思考，在启发中互鉴"，对于解决书法界存在的创新乏力、重技轻文、急功近利等问题，做出了行之有效的努力；"源流·时代——以王羲之为中心的历代法书与当前书法创作暨绍兴论坛"，"以传统文化为根脉、以文献数据为基础、以研讨辩论为手段，紧紧围绕当前创作的深层次问题，遵循艺术规律，发扬学术民主，将经典法书、创作实践、理论研究、学术批评相结合，力求在历史的坐标中找准方位，推动当代书法艺术发展"。

不仅是这两个活动。2021年春，第七届中国书法兰亭奖落下帷幕。颁奖仪式之后，主办方又举办了"兰亭论坛"，北京大学教授彭锋，清华大学教授赵平安，著名书法家、书法理论家李刚田先后做了主旨演讲，对当代书法的继承和创新问题进行了探讨。他们指出，创新首先要传承优秀传统。当代书法创作者，习惯于在笔墨、笔法的外在表现形式上做文章，忽略了传统书法的审美强度和艺术深度，没有兴趣，也没有能力感知书法作品的文化内涵，以及书法作品固有的审美韵味。这是书法创作者在探索创新中必须十分关注的问题。

2021 年 3 月　绍兴兰亭书法博物馆
第七届中国书法兰亭奖颁奖仪式

　　另外，当代书法经历了新文化运动和白话文普及的历史过程，经历了一场严重的现实挑战和深度的文化调整。但是，不管现实挑战如何激烈，文化调整如何动荡，植根于我们内心深处的审美经验和审美心理依然左右着我们对书法的判断和欣赏。因而，脱离传统书法的"艺术实验"，没有历史文化眼光的所谓"创新探索"，都是值得反思的。遗憾的是，不少当代书法家缺少这种常识，与书法艺术的目的有着令人遗憾的距离。

　　以唯物主义的立场审视当代书法，必须承认当代书法的进步。同时，我们不能忽略发展道路上遗留下来的种种缺憾，正视这些对中国书法阶段性发展的思考和总结，有助于我们行稳致远，努力探索，向着实现中华文化的创造性转化和创新性发展目标迈进。

（五）当代书法演变过程中的价值功能与群众特性

　　1949 年至 2022 年的七十三年，是我们国家不寻常的七十三年，从新中国创建到发展，从探索到奋进，从茫然到自觉，从积弱到富强，这种种变化给每一个人留下了深刻的体会和难忘的记忆。漫长却也短暂的七十三年，让一个古老的民族焕发了青春，经验与教训，激动与叹息，汗水与成绩，日日夜夜伴随着我们，铸就了今天的自信与荣光。

　　书法，作为一种艺术样式，在 1949 年至 2022 年的七十三年里，可谓浴火重生，化蛹为蝶，终于以新的姿态，成为中国文化的一部分，中国艺术的一部分，中国人审美追求的一部分。

中华人民共和国成立，必然打破旧有的秩序，建立新的政权，实行新的国家治理方式。百废待兴，从战火硝烟中诞生的新政权，自然把关注的焦点放在国家和平与民生保障方面，因此，在中华人民共和国成立之初，我们没有条件思考书法的价值功能，不管是世俗性的书写，还是审美化的创作，均不在公共视线以内。作为文化存在的书法，活跃在精英阶层，政治领袖、文化翘楚、学术巨擘等人的书法，风流倜傥、激情澎湃、文墨兼优，延续着我们一以贯之的文化传统，影响着我们对书法的理解。

写好字，这是我们朴素的追求。汉字笔画结构具有自然之美和想象之美，写到妙处，需要才情与功夫。从汉字的书写传统来看，中国读书人"写好字"的愿望与生俱来。从国家到社会对一个人的价值判断来看，"写好字"是认识与理解中国文化的关键一步。汉字书写有着复杂的历史与文化因素，至今仍有探寻的空间。

中华人民共和国成立后，政权稳定，人民生活有了改善，我们有心情审视书法了。显然，在精英阶层保持活力的书法，需要更多的人关心、关注。尽管如今我们面临毛笔书写已经大面积退出现实生活的现状，但我们依然缅怀毛笔书写带给我们的文化愉悦和审美享受。热爱书法的人有之，学习书法的人有之，我们不能无动于衷了，必须理性面对人民对书法的需求。1956 年 9 月 16 日，中国书法研究社于北京成立。1961 年 4 月 8 日，上海中国书法篆刻研究会成立。一南一北的两个书法研究会，得到中央领导的关心与支持，成为当代书法发展的一个新起点。

1979 年，第四次全国文代会召开，邓小平在致辞中强调，文艺作品要为人民服务。我们迎来了文艺的春天。1981 年 5 月，中

久有凌云志重上井冈山千里来寻故地旧貌变新颜到处莺歌燕舞更有潺潺流水高路入云端过了黄洋界险处不须看风雷动旌旗奋是人寰三十八年过去弹指一挥间可上九天揽月可下五洋捉鳖谈笑凯歌还世上无难事只要肯登攀

恭录毛主席词水调歌头

沈雁冰

近现代
沈雁冰《水调歌头·重上井冈山》

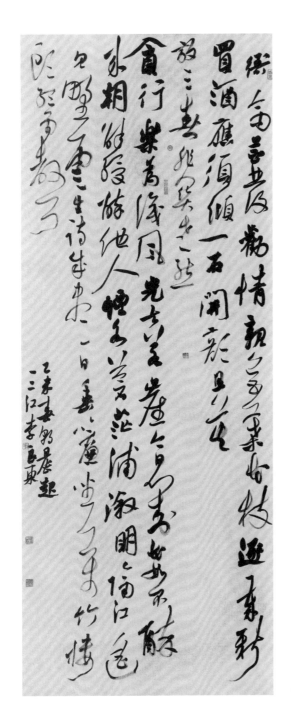

当代

李良东　第十一届国展优秀奖

国书法家协会在北京成立。舒同当选为主席，赵朴初、沙孟海、启功、周而复、林林、朱丹、陈叔亮当选为副主席。显然，第一届中国书法家协会的领导成员，多半是士人精英，知行合一、文墨兼优。其实，这是中国文化的常态。从先秦到晚清，一直是具有思想性和实践性的读书人决定着一个时代的精神追求和文化趣味。

　　中国书法家协会成立伊始，恰逢改革开放，这就预示了中国书法发展将面临新的契机、新的构想、新的内容和新的追求。改革开放，是中国向世界展示民族活力的机会，向世界先进的科学技术、管理经验、文化理念、创新意识学习的机会。从二十世纪末到二十一世纪初，书法艺术进入一个新阶段。随着新时期教育模式的确定和电子计算机文字处理系统的广泛应用，书法的实用功能降低，社会属性消解，书法，成为一个人文化修养的组成部分和私人性的业余爱好。中国书法家协会开始思考书法的现实处境。显然，二十世纪末的书法失去了以往的文化中心地位，社会文化有了新的表现形式和载体，回到我们面前的书法，尽管理直气壮，却也不会复现往日的荣光。于是，欣赏书法的视角改变了，欣赏书法的空间也改变了：从庙堂、书斋变成了展厅、媒体，从笔会、雅集变成了联展、个展。也许，面对这样的转变，我们会有不适感，但，这就是现实，是需要我们面对和尊重的现实。文化的书法就是艺术的书法，艺术的书法必然是文化的书法，对书法而言，文化与艺术一直是一个整体。

　　新时期的中国书法，是以展厅为轴心的书法。展厅是展现书法魅力，发现书法人才，提升书法影响的良好媒介。在中国书法家协会的领导下，书法艺术的社会容量增大了，书法家们积极与政治、经济、社会保持紧密的联系，在创作实践中，自觉挖掘重大的社会

文化主题，夯实自身的审美特性，提升当代书法作品的思想内涵，充分展现书法"走中国道路、弘扬中国精神、凝聚中国力量"的价值功能与艺术魅力。中国书法家协会在四十一年的发展历程中，一直以促进当代书法创作的繁荣为己任，密切联系群众，注重基层书法家的培养，努力让当代书法艺术的整体发展惠及每一位书法家和书法爱好者。当代书法的群众特性特别突出、醒目。随着中国社会的转型和文化结构的调整，当代书法摆脱了"精英阶层"的垄断，进入了寻常百姓家。既然书法发展的土壤是广大的人民群众，那么，到群众中发现书法家，给他们提供展示书法才情的舞台，就成了书法工作者的共识。全国书法篆刻展，全国中青年书法篆刻展，中国书坛新人新作展，全国妇女书法篆刻作品展，全国行草书大展，全国刻字艺术展，全国篆刻艺术展，等等，向社会全面公开征稿，只要是中国公民，符合法定年龄，都有投稿的权利。这一系列展览的入选者、获奖者，来自全国各地，有的是机关普通干部，有的是厂矿职工，有的是教师、学生、自由职业者，等等。这些来自基层的作者，以他们的创作热情和艺术才华，参与了当代书法的创作。在此背景下，以书法艺术作品丰富群众的文化生活，普及、提高群众的书法知识和欣赏水平成了书法工作者的重要任务。各级书法家协会经常组织书法家下基层，送书法到乡村，送书法到部队，送书法到学校，给广大人民群众送去书法，也向他们介绍学习书法的方式和方法。当前，全国各地书法家协会学习持续升温，为了满足群众文化生活的需要，各地书协定时、定期下基层，普及书法知识和常识，在广袤的大地上播下一粒粒书法艺术的种子。

习近平总书记强调："热爱人民不是一句口号，要有深刻的理

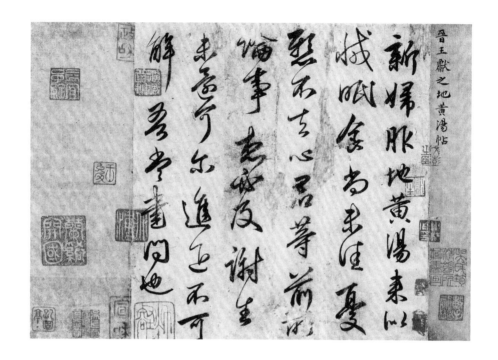

东晋
王献之《地黄汤帖》
日本东京台东区立书道博物馆藏

性认识和具体的实践行动。对人民，要爱得真挚、爱得彻底、爱得持久，就要深深懂得人民是历史创造者的道理，深入群众、深入生活，诚心诚意做人民的小学生。"[1]活跃在当代书坛的书法家，就是从群众中涌现出来的，他们从默默无闻的书法爱好者，成长为著名书法家，有的担任了各级书法家协会的领导，有的成为高等院校的书法学学科带头人。总之，"以人民为中心"的系列展览体制的设计，科学化的评审程序，让书法人才不断涌现，使书法这门古老的艺术有了现代性的转身，也有了现代性的审美高度。

（六）新时代新气象：脚踏祖国文化坚实的大地，向着人类最先进的方面注目

艺术创作是高度凝练的思想思维活动，思想的高度往往决定作品的高度。习近平总书记指出："只有眼睛向着人类最先进的方面注目，同时真诚直面当下中国人的生存现实，我们才能为人类提供中国经验，我们的文艺才能为世界贡献特殊的声响和色彩。"[2]

这里，习近平总书记给我们提出了三点要求：一是文艺工作者和文艺创作要向着人类最先进的方面注目；二是文艺工作者和文艺创作要真诚直面当下中国人的生存现实；三是新时代文艺要为人类提供中国经验，为世界贡献特殊的声响和色彩。

1 习近平总书记在文艺工作座谈会上的重要讲话，2014 年 10 月 15 日。

2 同上。

　　向着人类最先进的方面注目，意味着我们要坚定文化自信，以开阔的胸怀拥抱世界；学习吸收世界文化中的一切优秀成果，为我所用。正如毛泽东同志《在延安文艺座谈会上的讲话》中所指出，对古代的、外国的一切好东西都不拒绝学习，而是把它们加以转换，转换为人民的，为人民服务。书法是中国土生土长的民族艺术，作为艺术，它既有民族性，同时又具有世界艺术的共同性，因此在新时代，我们要积极地向世界学习、借鉴一切先进的东西，化洋为中，丰富我们的表现和内涵。

　　真诚直面当下中国人的生存现实，意味着我们要深入群众、深入生活，贴近社会、贴近改革开放和社会主义现代化建设的生动实践，用手中的笔，表现可亲可爱、不断发展进步的真实的中国。

　　为人类提供中国经验，为世界贡献特殊的声响和色彩，意味着我们要深入了解真实的中国，把握历史发展的脉络，通过艺术作品，总结中国人民艰苦奋斗、改天换地的伟大实践，展示社会主义制度的强大优势，揭示人类社会进步发展的必然规律，为世界贡献具有生动奋斗内容和感人艺术形式的"中国故事"，为世界艺术增添亮色。

　　关于学习人类一切优秀艺术成果，创作独具中国特色的艺术作品，习近平总书记在中国文联第十次全国代表大会、中国作协第九次全国代表大会开幕式上的重要讲话中指出："创新是文艺的生命。要把创新精神贯穿文艺创作全过程，大胆探索，锐意进取，在提高原创力上下功夫，在拓展题材、内容、形式、手法上下功夫，推动观念和手段相结合、内容和形式相融合、各种艺术要素和技术要素相辉映，让作品更加精彩纷呈、引人入胜。要把提高作品的精神高度、文化内涵、艺术价值作为追求，让目光再广大一些、再深远一些，

向着人类最先进的方面注目，向着人类精神世界的最深处探寻，同时直面当下中国人民的生存现实，创造出丰富多样的中国故事、中国形象、中国旋律，为世界贡献特殊的声响和色彩、展现特殊的诗情和意境。"在中国文联第十一次全国代表大会、中国作协第十次全国代表大会开幕式上的重要讲话中，习近平总书记又指出："衡量一个时代的文艺成就最终要看作品，衡量文学家、艺术家的人生价值也要看作品。""要把握传承和创新的关系，学古不泥古、破法不悖法，让中华优秀传统文化成为文艺创新的重要源泉。"

习近平总书记的重要讲话，为我们正确把握生活和创作、传承和创新的关系等问题指明了方向。

我们要让目光再广大一些、再深远一些，向着人类最先进的方面注目，向着人类精神世界的最深处探寻，积极学习吸收人类一切优秀艺术成果，同时直面当下中国人民的生存现实，拥抱日新月异、生机勃勃的祖国，脚踏祖国文化坚实的大地，努力"笼天地于形内，挫万物于笔端"，用我们饱含真情的笔，创造出内容丰富、形式感人的多彩的中国故事、中国形象、中国旋律，为世界贡献特殊的中国声响和色彩。

2021 年，是中国共产党成立一百周年，我们实现了全面建成小康社会的理想。在全面建成小康社会、实现第一个百年奋斗目标之后，我们乘势而上开启全面建设社会主义现代化国家新征程——站在"十四五"开局之年这一历史交汇点上，回顾百年，我们将深刻理解实现"两个一百年"奋斗目标的宏大题旨，科学把握"两个一百年"奋斗目标的内在逻辑，找到实现中国梦的答案和钥匙。当代书法家生逢其时，一定要努力自强，不负时代，不负使命。

唐
欧阳询《张翰帖》
故宫博物院藏

结 语

实现中华民族伟大复兴离不开中华文化的繁荣兴盛，而汉字书法的传承与发展是中华文化复兴的题中应有之义。让古老的书法艺术继往开来，焕发出新的光彩，是全社会共同的事业和使命。

习近平总书记在中国文联第十一次全国代表大会、中国作协第十次全国代表大会开幕式上的重要讲话中说："人民是文艺之母。文学艺术的成长离不开人民的滋养，人民中有着一切文学艺术取之不尽、用之不竭的丰沛源泉。"汉字和书法艺术是从人民大众的生活实践中孕育出来的，传承与发展中国书法艺术，需要全社会共同珍爱汉字，敬畏传统，推陈出新，让汉字之美展现在每一个角落。汉字蕴含着最为丰富的中华文化基因，学好汉字、用好汉字、传承汉字文化是每一个中国人的责任。我们尤其要鼓励、引导少年儿童深入学习汉字，亲近汉字书写，让汉字文化和书法艺术生长在最为丰沃的社会土壤中。汉字之美不仅应该展现在美术馆、博物馆的展厅，而且应该展现在电脑字库、建筑家居、生活用品等方方面面。社会的发展需要效率，也需要品质，公共场所的汉字形象应当逐渐从千篇一律的模式化向各美其美的个性化发展，更要力避庸俗，追求高雅。

书法家要肩负起传承与发展中国书法艺术的光荣使命，追求德艺双馨、书文双美的境界，坚持守正创新，彰显时代新气象，用精品力作开拓文艺新境界。今天学习书法的条件倍胜于以往，无比丰富的经典作品向书法家敞开怀抱，更有古今中外的优秀文化成果可资借鉴，书法家如果能够悉心体验生活，潜心治艺，面对传统以最大的勇气打进去，并以最大的勇气打出来，一定能够创造出文质

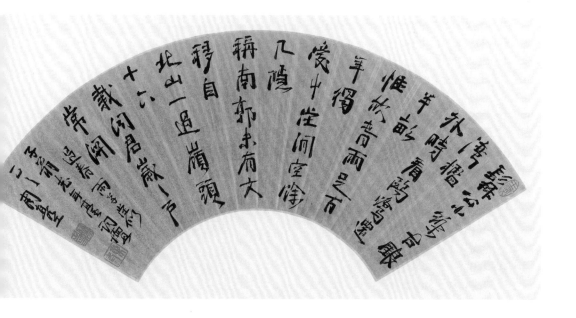

明末清初
周亮工《楷书七言诗扇页》
上海博物馆藏

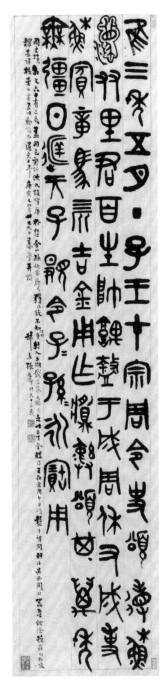

清
张廷济《临史颂鼎铭》
故宫博物院藏

兼美、辉耀时代的优秀作品。"广大文艺工作者不仅要让人民成为作品的主角，而且要把自己的思想倾向和情感同人民融为一体，把心、情、思沉到人民之中，同人民一道感受时代的脉搏、生命的光彩，为时代和人民放歌。"书法工作者除了需要具备深厚的专业素养，还要修身立德，弘扬道义，以悲天悯人的高尚情怀投入生活，不仅要以优秀作品打动人，而且要以一身正气感染人。

百年大计，教育为本，要想传承与发展中国书法艺术，就要高度重视书法教育。让青少年一代接起书法艺术的火炬需要书法教育，提升国民艺术素养需要书法教育，书法教育关乎民族精神的当下和未来。从国家文化战略看，发展书法教育是弘扬中华文化、彰显文化自信的最有力、最方便的抓手；从学理的层面看，书法与美术在形式与内涵上既相通又相异，二者在文化传统中具有同等的重要性，书法理应在学科体系中占有突出的位置。建设"美术与书法"一级学科，是为了彰显中华文化，也是为了满足书法艺术自身发展之需。要大力发展书法专业教育、普及基础教育、提升社会教育，让书法艺术在潜移默化之中实现陶铸国民情操的伟大价值。书法教育工作者要追求"言为士范，行为士则"，重言教，更重身教，引导学生钻研经典，扎根传统，发扬个性。书法教育工作者要深入汲取传统书法教育方法，积极探索新的教学模式，主动适应互联网环境，让书法教育在智能化时代更广泛、更鲜活、更深入。

书法理论家和批评家要潜心治学，激浊扬清，为推动书法艺术的健康发展、建设富有民族特色的艺术学理论贡献力量。世界人文学术的发展需要中国学者贡献智慧，学者们要深入体悟中国传统文

化，研究、继承传统书法理论，借鉴多学科的学术成果，汲取世界各民族的人文智慧，开创当代书法研究的新局面。书法学科的健康发展离不开书法批评，书法批评家要不徇私情，拒绝红包评论，敢于褒优贬劣，敏锐地捕捉当代书法的新气象，尖锐地指出弊病所在。书法批评家要有"修辞立其诚"的严肃态度，书法家也要有"闻过则喜"的胸怀，携手创造至真、至善、至美的当代书法文化。

传承与发展中国书法艺术，需要各行各业各部门合力支持。文博部门、图书出版行业应当加强对历代书迹的科学发掘、整理与传播，文房四宝生产行业应当努力继承和发扬传统工艺。传世的文化瑰宝不应藏于深宫，而要面对公众开放，并以出版物等形式飞入百姓之家。笔墨纸砚是书法创作的工具和载体，其材料和制作手法的不同，让中国书法在历史上形成了不同风格、不同流派。这些工艺与书法艺术相伴相随。传承、发展传统书法艺术，必须传承、发展传统文房工艺。

各级行政部门、文化团体应当从国家文化战略层面高度重视汉字书写，重视中国书法的传承与发展，全力保障，合理引导，营造百花齐放、百家争鸣的艺术环境和学术环境。中国书法家协会等书法艺术团体应当发挥自身优势，尊重和遵循书法艺术规律，充分发扬学术民主和艺术民主，营造健康、宽松、和谐的氛围，让各种学派、观点在讨论和争鸣中接近真理，调动广大书法工作者的积极性和创造性。行政部门应加强经费保障和制度保障，改善书法教育条件，为书法学科在基础教育阶段的普及提供政策支持，保证书法教师的数量和质量，保证课程开足开好。全国应当合理布局，均衡发

展，通过各种措施缩小城乡、地域的差距，实现教育公平。要尊重书法人才，推进评价改革，实施分类评价，让创作、学术、教育各类成果得到认可和鼓励；注重艺术、学术质量，注重原创性的高质量成果，不唯数量论英雄，不依发表的级别论高下，避免机械化生产、快餐式消费。尤其要重视青年人才的培养，"识才、爱才、敬才、用才"，共同绘制群星灿烂的书法艺术蓝图。

　　"笔墨当随时代"，几千年的书法艺术史，从来都是在时代的土壤中继往开来。在实现"两个一百年"奋斗目标、实现中华民族伟大复兴的历史征程中，书法工作者要认识到书法艺术在中国文化中的独特价值，自觉承担起继承、发展书法艺术的历史使命。新时代的伟大征程，正汇聚起同心共筑中国梦的强大精神力量。前所未有的历史发展机遇，为书法事业奠定了宽广的舞台。传承数千年的中国书法艺术一定能够在全社会的共同守护、努力下繁荣发展。"弄潮儿向涛头立"，新时代的书法家一定能够以翰墨之道弘扬中华精神，彰显民族境界，扎根人民，直面生活，守正创新，勇攀高峰，创造无愧于历史的新辉煌！

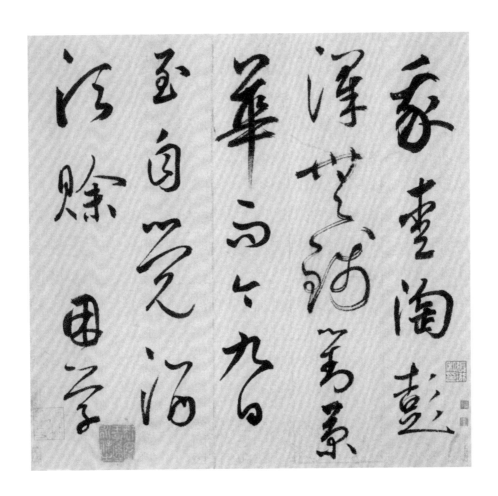

元
鲜于枢《行书五绝诗页》
故宫博物院藏